藝想天開

平珩 的
創意工作學

天

開

溫柔而堅定的「藝想天開」

國家表演藝術中心董事長 **朱宗慶**

這是一本以平珩老師多年來的豐富經驗為基底，深刻描寫一個藝術家的夢想，以及藝文團隊經營、藝術行政工作的書，活靈活現地引領讀者走進藝術工作「最前線」。

一翻開平老師所寫的《藝想天開》，果真是「藝」發不可收拾，讓人停不下來！一篇篇短篇故事中，是平老師這些年來帶領舞團最真實的經驗談，生動地描寫出藝術工作的實際樣貌，而我作為一位藝術工作者、藝術行政工作者，對於這些幾乎是天天上演的「戲碼」，可以說是「歷歷在目」，更讓人不自覺地融入情境之中。

而書中談及的內容，從藝文團隊的經營、展演藝術活動的製作、表演藝術市場的開發、觀眾的深耕與培養、國際事務與交流等，由內而外、

由小到大，層次分明、井然有序的以輕鬆的口吻與故事來分享。細心如平老師，除為每一章節與故事命名外，更體貼的在故事的最後附上「重點提示」，每一句重點都是強而有力，值得牢記在心！我也試著將我的幾個重點心得，在這篇序中與大家分享。

首先，關於「實力」與「熱情」，實力與專業是累積而來，有實力並且持續累積的人，才能更精緻、寬廣與長遠地走下去。在舞蹈空間一次次演出中的動能爆發，與活躍的表現中，不難看見長期耕耘的專業與實力。；而在本書中，能看見的，則是平老師是如何以專業與熱情為支點，來構築夢想、擘畫理想，並且想方設法尋求各方資源的挹注、匯集和促成，帶領團隊將理想與追求，化為動人的溫度的展現！

再者談組織內部的「溝通」與「整合」，平老師曾擔任舞者、老師、主管、劇場管理者、甚至是評審委員等多元角色，自是嫻熟於各個角色的拿捏與轉換。本書中也可看見編舞家與舞者、舞者與行政、行政中的企劃與行銷等，各自的關係與連結，並且如何以換位思考的精神，積極補位的態度來共同成就。如同平老師所說的「接力賽」的概念，在一個

團隊中，不能自顧自的；不管傳棒、接棒都要練習，才能讓每一棒都有價值、也創造價值！

而書中除了以輕鬆的視角描述舞團與劇場的大小事外，更從平老師豐富的對外經驗裡，汲取彙整出許多國內外的重要借鏡，幫助讀者從案例中找到進步與成長的方法；此外，書中也看見平老師諸多感謝的表達，尤其，字裡行間裡，更是感受到平老師的父親平鑫濤先生對女兒的愛與支持，以及平老師對父親的感謝與感念。我想，對台灣藝文界來說，平鑫濤先生無疑有著相當重大的貢獻。

再者還有如〈太歲頭上要動土〉的使命必達精神，〈一個蘿蔔八個坑〉的全方位訓練、〈校園「圈粉」大作戰！〉、〈群組攻略戰〉中的藝文推廣、觀眾累積的實戰錄等等，說不完的案例與故事，都讓我深深有感！

很榮幸，這三十多年來，我與平老師，不論是在表演藝術、藝術教育，劇場經營領域上，都有許多類似或重疊的工作經驗。而我對平老師最深刻的印象就是性格「溫柔」、做事「頂真」！而一路以來，看著平老師在各領域都傑出的表現，對專業堅持又認真的精神，更是讓人十分

敬佩。除此之外，平老師也是知人善用，非常會鼓勵夥伴，我想，這也是帶領一個團隊前進的重要特質！

現在，平老師透過書寫的方式，將自己的經驗與更多人分享，我認為，這就是一個人堅持、熱愛、追求夢想的表現。文如其人，在平老師溫柔又溫暖的文字裡頭，有著她最堅定而踏實的理想與目標，值得讓人省思與學習，歡迎大家跟著平老師一起「藝想天開」！

老師、老闆、大姐大和心靈雞湯

國立臺北藝術大學藝術行政與管理研究所所長 于國華

近年新場館不斷啟用，表演藝術看似欣欣向榮，但業內朋友莫不提心吊膽。更多場館，必須有更多節目和觀眾；但幾年來的超前部署，創作人才培育機制逐漸成形，精準的數位行銷也已經上線。未來會讓劇場開不了門、表演團隊動彈不得的最大危機，在藝術行政人才不足！

台灣的表演藝術發展，向來重藝術、輕行政與技術。近年技術人才行情已經翻身，更顯出藝術行政的弱勢。缺乏良好待遇條件，目前大多數資深成熟的藝術行政，都是堅持不懈地從實戰中淬練成長。藝術行政人才青黃不接，尤其行銷人才缺乏，如今到了拉警報的關鍵時刻。幸運的是，台灣有一群超過三十年資歷的強棒，逐漸休息或退休，開始投入藝術行政人才教育。

平珩是資深強棒之中，非常重要的典型。她的角色多元，經營小劇場、創辦舞團、擔任老師，曾經任職兩廳院總監，也是表演藝術聯盟首任理事長。這些年，她以老闆、老師角色和團隊與學生工作，也以大姐大姿態身先士卒，推動文化政策與國際交流。曾經和平珩共事的朋友都知道，她既嚴格又雞婆；但夥伴或學生遭到困難，她又總是第一時間提供支援和安慰。

這本書《藝想天開》，是平珩以老師、老闆和大姐大角色，鉅細彌遺的珍貴紀錄。讀者很容易發現，字裡行間滿是槍林彈雨，但所有的劍拔弩張，最後轉化為體諒和包容，成為心靈雞湯裡的藝術行政大補帖。

閱讀過程，我多次被當頭棒喝，書中指出的錯誤觀念和做事方法，許多我屢犯而不察。但每一篇文章最末的提醒，又好像她笑著的告訴我：

「沒關係，下次注意就好」。

這本書值得仔細閱讀。年輕藝術行政朋友，可以從書中得到做事的原則和方法；中高階藝術行政，可以和自己的經驗對照，得到面對工作、生活甚至人生價值觀的啟發。

藝術行政的人才養成，向來不能依靠教科書，必須來自實務經驗；如果有資深前輩樂於分享經驗，那真是字字如金。《藝想天開》涉及層面廣泛，此刻出版，正是時候！

因為值得

喜歡舞蹈的人，擅長動手動腳，不太愛說話，也耐不下性子乖乖坐在案前書寫，所以寫作、出書從來不是我人生規畫的重點。

二〇一七年底，表演藝術雜誌邀我寫專欄，並沒有設定主題，就是聊聊這一路走來我所遇過的人事物。雖然向來自忖沒有生花妙筆的本錢，但這倒觸動了我藉此分享工作上觀察、體驗到的趣事和心得，因此也就促成了延伸成為本書的基礎。

這些趣事在發生的當下，不一定真的是覺得有趣，甚至可能燒腦、煩惱，但總在回首時找到「值得」的蛛絲馬跡，那些隱藏在經歷中的價值成為我持續工作的動力，也是我在多重身份繁複交錯的工作壓力下，還能樂此不疲的主因。

我很慶幸從小學舞，舞者養成仰賴的是長期且持續的基本功，但在

表演時，技術不再重要，而是要能專注在如何做到「最好」。

「最好」的方向很多，可以是節奏、動力，也可以是空間。優秀的表演者平時要做足準備，在重要時刻才能做出最佳決定。而行政工作也正是如此，按步就班、滴水不漏雖是基本，但固守成規，拘泥原則，不論在舞台上下都不會有火花，如何「不一樣」才是高明之處。

由衷感謝我的學習典範朱宗慶董事長及藝術行政名師于國華為文寫序，也感恩家人的全力支持，唯一遺憾是本書未能及時得到父親平鑫濤的指正，但有幸能在他一手打造的出版王國出書，覺得特別幸福。

《藝想天開》紀錄了四十年來我在工作上看到、聽到、做到的很多「不一樣」，希望可以幫助更多的人嘗試以藝術所代表的「創造」本質，勇於「異想天開」！

Chapter 1 是行政，也是藝術

Contents

Chapter 1

是行政，也是藝術

藝術行政到底和一般行政工作有何不同？

重要的或許是「藝術」那二個字，

但更重要的是藝術中的「創造」精神。

好名字？大學問！

一九八四年，我和好朋友羅曼菲自美返國一起開辦了「皇冠舞蹈工作室」，因為工作室的業務需要，啟動了我的「藝術行政」人生，在誤打誤撞的不得已中，開始摸索這塊從沒人教過的領域。

「皇冠舞蹈工作室」成立目的很單純，就是計畫把我們在紐約上過課的好老師們一一請來台灣，讓大家都能享受到專業舞蹈課程訓練。但成立工作室遇到的第一件事，就是得先來取個名號。

我們很容易也很「洋派」地先訂出了英文名稱：「Taipei Dance Workshop」。名稱之所以用上 Taipei，是因為我們發現，如果要邀請國際藝術家來台，與其取個什麼浪漫或形而上的名字，再經過一番解釋，不如先用 Taipei，讓受邀者可以清楚知道他們就是要來台北工作。

那「Taipei Dance Workshop」的中文名稱應該是什麼才能吸引到學

生呢？當時在八〇年代的紐約，四處可見各種類型的 workshop，但在台灣還沒有中文譯名，於是反應一向很快的曼菲，提出了「工作室」這個名稱，而「工作室」也正適巧能符合我們理想的運作模式。

在工作室裡，大家可以上課、排練，也可以在此演出。工作室是舞蹈和戲劇實驗與發表的小劇場，硬體雖然迷你，但設備可是五臟俱全，所以重點不在觀眾席次的多寡，而在於演出型式的開發與場次頻率的靈活安排。有了工作室及小劇場，我們從此不再需要依循過往演出的模式，不用等檔期、等機緣、等上個一、二年才能站上舞台。

那時我們幾乎每二、三個月就能夠推出一檔嶄新的節目，每位藝術家可以在工作室嘗試、碰撞和磨合，累積足夠經驗後，再邁開大步走向大型劇場。工作室就是眾藝術家的「小廚房」，隨時可以在家「試菜」，待時機成熟了，才端上滿桌講究擺盤的佳餚大宴賓客。

而這樣的創新基地，如果中文名稱只是直譯為「台北舞蹈工作室」，似乎略顯不足，於是反覆思索是否有更適切的方向。最後終於想到，既然工作室是進駐在父親平鑫濤所建及命名為皇冠藝文中心的大樓裡；加

上除了我們的工作室外，還有出版集團、畫廊和舞蹈教室，而就順理成章的定名為「皇冠舞蹈工作室」。「皇冠」這兩個字，說明了地點，也顯示出贊助的企業，當然也更讓對於空間規劃設計投入相當心力的父親「開心」。

中英文名字都齊全之後，接著要思考的，就是以「皇冠舞蹈工作室」對應「Taipei Dance Workshop」是否會不合理？其實想想中文是給我們看的，英文是給外國人看的，一定要對等嗎？如果用了「皇冠」的英文，變成「Crown Dance Workshop」，這麼皇家、這麼高貴，那不就一點都不「廚房」了。所以幾經考量，決定讓中英文各自「分眾」也各自「表述」，名稱確定後就這麼開張了！

而我在一九八九年成立的「舞蹈空間舞團」，同樣是來了個中英文名稱不太對等的狀況，英文名稱選用「Dance Forum Taipei」，明明中文沒有「台北」，英文何以非加個 Taipei 不可？這是一早就考量到日後若有機會到國外演出時，可以讓大家清楚辨識我們的「出身」；同時也為了舞團品牌的獨立性，能與工作室有所區隔，舞團沒有加上「皇冠」二

字，也希望不會因為企業「冠名」而影響到補助的申請。但沒想到此一「造反有理」之舉，還是傷到老爸一點感情，當時每個製作他都會來觀賞，在隱忍了好多年之後，才終於問起我：「為什麼舞團沒有用『皇冠』啊？」

其實行至今日，我們時不時還是需要因應各種狀況而有不同的設計，例如國家兩廳院的英文名是「National Theater & Concert Hall」；國家交響樂團（NSO）有時用別名「Taiwan Philharmonic」行走天下；台中歌劇院的英文名是「National Taichung Theater」而不是「Opera House」；雲門舞集的英文是「Cloud Gate Dance Theater of Taiwan」；由表演藝術團隊組合而成的表演藝術聯盟，則因為社團法人的法令限制，正式名稱得用「中華民國表演藝術協會」，而不能用「聯盟」，但在與中國交流時，又只能稱為「表演藝術協會」等等。

所以像我從事的藝術行政到底和一般行政工作有何不同？回看種

種，無非是一連串的自我思辨，以及如何在有限的資源中，尋求到最大

的可能性。取個名字是如此，「抗拒」老爸是如此，「出國演出」也是

如此。藝術行政，重要的或許是「藝術」那二個字，但更重要的是藝術

中的「創造」精神。

前人的經驗可以參考，但開創一定要靠自己！

想清楚自己要的是什麼，就沒有什麼不能做，也沒有什麼做不到！

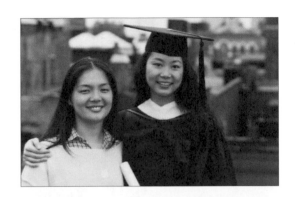

曾經和羅曼菲（右）在紐約
發夢回台成立工作室

以「藝術家小廚房」為成立目的的皇冠舞蹈工作室

劇場中的「王牌公關」

我在紐約研究所求學的第一年，便意識到自己應該無法成為一位藝術家。我太樂天了，找到一個答案就會很開心，沒有藝術家那種抽絲剝繭的探索能力，也不具備化具象為抽象的想像力，所以四年後，於一九八四年回台成立「皇冠舞蹈工作室」時，我選擇肩負起行政職務，在幕後支援，讓所有參與的藝術家們暢所發揮。那是個藝術行政在台灣尚未啟蒙的年代，所有工作都得從頭一步一步摸索。

我們一開張就邀請國外老師來台教學，雖然已在紐約談妥工作內容和細節，但還是需要簽一份合約載明雙方的權利與義務，可是英文合約到底有些什麼「眉角」？大至架構該長什麼樣？小至用詞遣字要如何才夠精準？我完全沒有頭緒。於是只得東奔西問地到處討教，還參考了各種作家的合約，最後終於發展出屬於我們的第一份合約。

接下來，外國老師來台，如何接機、安排住宿，給付費用的台幣與美金該如何配比、付費如何簽收等等，都是一項一項「痛苦」的學習。

有一次，還因為藝術家當天臨時需要零用金，我們不假思索地就順手給付，並沒有準備簽單，導致之後雙方對帳不一而發生溢付的狀況。大家起先是你一言、我一語的開始回憶，接著再帶動作的「復刻」當天的場景及給付的狀況，什麼妳在窗口如何如何，我又如何如何打開抽屜拿出錢來，沒想到結果藝術家當場撂下一句重話：「難道妳們要為這五千台幣弄得這麼難看嗎？」我們聽了只能摸摸鼻子認賠了事。但經一事、長一智，只要「痛到」，就一定會學到細節的處理。

在工作室開設大師班課程初期，點名也是一個學問。最啟初我們會為繳費學員製作一張上課證，每次上課前，由學員出示，我們登錄。登錄的方式，從打勾、蓋章到註明日期逐步演化，但因為不時有人忘記帶證或是來去匆匆未及登錄，而於補登時又常發生錯誤，最後決定廢除上課證。

取而代之的是每種課程的獨立名單，學員進教室前只需報上名字，

外國藝術家各種類
型工作坊給予藝術
行政最好的歷練

由行政人員記錄。當時，為了鼓勵老師認真教學，還特別設立獎勵制度，凡超過設定的基本學生人數，老師就可獲得額外授課費用，所以在每堂課結束後，還要請老師於點名單上簽名，以確定學生人數無誤。

不過行政可不光是建立作業的方法而已，也要能協助推展我們的構想。我們希望學員不只來上大師班課程，也要能夠參與大師的創作；大家一起在工作室裡排練，最終也要在兼具小劇場功能的工作室裡一起演出。這種首創的延伸學習教學，必須要說服或激勵學員願意付出額外的時間來排練，以及「甘心」參與完全「無償」的演出。

當然可想而知的是，要找到願意熱心參與演出的學員並不容易，所以完全不用經過「甄選」，凡是有意者我們皆欣然接收。但面對學員舞蹈資歷並不整齊的狀況下，如何為大家在作品中找到各自「適得其所」的角色，對於外國老師的創作無疑是一大挑戰。在台灣專業環境尚在發展之際，行政者便不時要「安撫」並「曉以大義」，提醒外國老師，我們在做的工作是多麼有「開創性」，而「有教無類」是華人多麼重要的教育理念等等。

在發展排練的過程中，行政也要不時運用「巧思」與「慧眼」，從旁敲敲邊鼓，協助老師「明鑑」出每位舞者的特色。而對於花費同等時間排練與準備演出，但戲份不多的舞者，如何要他們「安身立命」，也是行政必須居中「打滑磨合」的任務。

所以藝術行政，絕不是照著標準流程操作的公式化工作，而是必須將「藝術」與「行政」兼容並蓄，至於到底是以藝術的眼光處理行政？還是以同理的角度與藝術家「心照不宣」？或者是用「藝術」的理想建立目標？這一切並沒有定案，只有不斷嘗試更好的做法！「藝術行政」的最迷人之處便在於此。

規矩是死的，人是活的，與時俱進才能找到最好的方法！行政沒有局限，保有創意，才能發揮行政的藝術。

一個蘿蔔八個坑

這幾年台灣新場館陸續開張,專業劇場的行政人才需求孔急,但人才可以從哪來?哪種人適合在劇場工作?其實所謂藝術行政,是在八〇年代從零開始的,許多能掌理各種事務的多面手都是從「做中學」慢慢培養而成的,也因為藝術製作的型態不斷推陳出新,藝術家們的每一檔新製作都在打破之前的框架,所以無論是否出身專業,只要是覺得「求新求變」才好玩的人,都很適合加入這個可以培養出具有「八爪章魚」特異功能的行業。

我成立的皇冠舞蹈工作室在開張一年後,除了常態性的演出外,所屬的小劇場開始定期舉辦藝術節等更多活動,在經費有限的狀況下,就得靠行政人員充分展現十八般武藝的功夫,把節目的前前後後、裡裡外外整個撐起來,就像一個建築物裡強大的結構,觀眾不見得看得到它的

存在，但它卻是不可或缺的角色。

節目的製作與宣傳，通常有較長的時間可以按部就班的規劃與執行，但演出的前台工作可就需要勞力密集與身心超靈活的人才能擔綱了。像我們平日上班時間是朝十晚六，遇到週五有演出時，至少要有二位行政留守擔任前台工作人員，他們於六點辦公室工作告一段落後，便要先在前台大廳擺上接待桌椅，六點半票務開張。在沒有售票系統的年代，大家不僅要在有限的時間裡人工準備票券，售票也都是在現場進行。

到了七點十分左右，其中一人要先到後台，與表演者及技術人員確認準備工作已全部完成，再開放觀眾入場。最重要的是還要提醒表演者去上廁所，免得觀眾入座後，就要繞大遠路去別的樓層上廁所了。

後台一切就緒後，這名「機動」的同事在七點二十開始擔任撕票工作，待全部觀眾就座後，向觀眾說明場內需知。開演前，再順手將觀眾入口的燈光關熄。演出期間還是不得閒，需駐守在劇場入口，協助遲到觀眾入場或為場內提供任何服務。而另一位擔任售票工作的同仁，從七點十分起就是一人作業，等觀眾陸續進場後，一邊要處理遲到觀眾的購

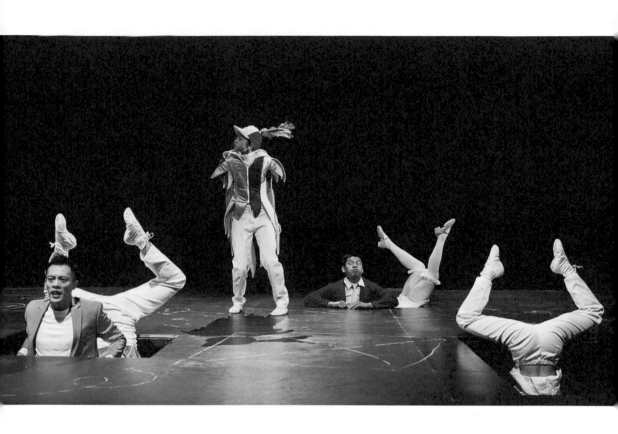

一個蘿蔔八個坑？（舞蹈空間《不聽話孩子的故事》，複氧國際攝）

票或貴賓取票事宜，同時還要兼顧撕票及指引進場的任務。

遇上人氣旺的演出，在座位有限的狀況下，場內服務同仁，必須發揮「指揮交通」的功能，以「客氣」但「堅定」的語氣，引導觀眾盡量坐得近些，以便騰出更多的空間。如果票房實在太好的時候，那還得立即巧妙地搬出地墊，請觀眾坐在前排的地板上。

隨著演出經驗逐漸累積，前台工作人員要處理的事務也越來越細：

六點半前台開張前，需將觀眾所到之處全部巡視一次，例如檢查樓梯的扶手、觀眾座位是否乾淨、洗手間衛生紙是否足夠等等。

皇冠小劇場的空調因為是面朝舞台吹送，因此表演者常常會覺得太冷，但如果風力太弱，觀眾又會覺得悶，所以大家研發出一個勉強「兩全其美」的方法。前台工作人員會在六點半將空調強力放送，開演前再轉為弱風；演出如有中場休息，則在休息前後再開關一次。

演出結束後，前台人員還要請觀眾填寫問卷，同時也會趁機與熟識的觀眾聊聊天，有不少新節目的規劃，就是在這樣的互動下談成的。

小劇場的前台工作看來繁瑣，但做多了也可以「遊刃有餘」，一人

可當多人用，甚至時不時還能化解危機。印象中最深刻的是有回演出前，

行政經理好心抽空幫旅美的韓裔編舞家燙衣服，沒想到那小背心質料一

遇熱就被熨斗吸黏住而馬上焦了一大塊，經理二話不說，立即抓起電話，

聯絡服裝設計林璟如老師工作室的老師傅，擇要說明背心的式樣及顏色，

然後殺上計程車，前後不到一小時，在開演前五分鐘帶回了一件剛出爐

的新背心。這不但展現了行政人員平時累積的好人脈，更反映出她的機

智和效率。

說到底，從事藝術行政只要有熱情和企圖心，就可以讓一個蘿蔔變

出八個坑，劇場絕對是可以培養出靈活、務實而且能力超強幹才的好

所在！

藝術行政沒有底限，讓人充滿活力！

人人都可以在行政工作中找到開創的切入點！

小雞婆,大收穫

前兩天,和久居國外的朋友聊到,去年她接待一位老朋友一家人來訪,接機時,眼看兩位家長大包小包地上下行李,而已經在唸大學的兒子只是拿著大衣文風不動地站在一旁觀看,朋友忍不住呼喊那位「公子」過來幫忙,誰知孩子的媽立即插話:「沒關係、沒關係,我來就可以了!」聽完,我們倆免不了小「唸」一番,因為我們這些從事藝術工作的人都是超「雞婆」和熱血的,看到不「搶」著做事的人免不了會有點X#@,但這種養成到底有什麼好處呢?

「雞婆」通常很會碎唸,盯著大家把應對進退做好。像是有位管理近乎嚴苛的高中舞蹈班主任,有時碎唸的程度雖然連我都不太苟同,但也不得不佩服她因此嚴師出「高」徒。她的「全方位」教育,不需要用在舞蹈教學上,因為舞蹈班學生學習動機已經很強,且多半是喜愛舞蹈

側台走道通常十分
狹窄，加上側燈照
射，舞者進出得十
分小心

是行政，
也是藝術，

才會走進專業，也因為各種類型課程的長期訓練，舞蹈能力的精進已經可以預期，但如何可以帶出一批具有「高度」敏感特質的舞者，則真的完全是靠她對生活教育的費心。舉凡從學生走進老師辦公室的禮貌、與人對話時的用字、上課服裝的要求、注重團體的紀律等等，她無一不教，而且時時在教。

學生因而養成的「體貼」，並不會因為離開學校就有所消逝。我就碰過好幾次在大學上課時，無論是影音器材出狀況或是臨時需要什麼資料，來自她學校的學生多半會第一時間發現老師在「求救」，也常常是第一個衝出來幫忙的。她的學生在團體演出中，也是很可靠的「核心」，他們懂得「眼觀四方」，對不意出現的「閃失」能立即補救、補位；遇上有些可協助的後台工作，他們也不會做壁上觀，總讓所有人感受到同在「一條船」上的溫暖。這種以身教養成的「雞婆」，讓她養成了更有「人味」的藝術家。

而我們在做演出製作時，常常也需要「雞婆」，尤其進到劇場週開演前的緊張時刻，編舞、舞者、燈光、舞台、音響雖都有各自的「課題」要忙著處理，但無論是誰發現有要補強的「小漏洞」，最好的解決方式

便是身先士卒，免得釀出大禍。例如，走在暗黑的側幕邊，不小心被電線絆到了，若能立馬自動先找個膠帶黏定，就能避免之後其他人萬一絆倒而可能影響到演出；若發現化妝室的地板或桌面不夠乾淨，與其滿場去找清潔人員，行政自己抓起抹布先清理妥當，便可讓表演者們盡速安心入座，不致影響接續的排練時間。

除了要有把後台當「我家」的心態來處理細節外，前台的服務，也是要把觀眾當成請來自家作客的客人，從他們的角度來檢查看看前台動線理想與否，服務桌的最佳位置可以東擺擺、西試試，設想觀眾入場時的視角，以能提供最直接的資訊為佳。而劇場所配置的前台服務人員，或許原本該是主人的角色，但是能否真的提供妥善的服務，還是淪為「人形立牌」，也都考驗團隊工作人員的對於「雞婆」程度的判斷與應變。

除了演出現場的狀況外，準備製作的行政作業也是十足的「雞婆」養成班。從完成一份企劃書，初步整合節目、行銷、會計等各自專業的區塊，到相互檢查，充當彼此的讀者，把對於節目規劃的敘述，再三沙盤演練，不僅可以掌握到行銷宣傳的最大特色，也可能提高評審或觀眾的青睞機率。所以各部門的「雞婆」，都是可以成就更完備企劃書的重要推手。

相較於企劃書的文字細節，現場的簡報更是要靠「雞婆」們通力合作才能完勝。簡報文稿內容、畫面轉換、預期聽眾反應都是不可輕忽的環節，要如何讓一個有起承轉合的「表演」留下令人深刻的印象？何處適合加個笑點？結尾來個什麼強調？簡報單頁內容摘要是一次全部呈現？還是陸續浮出？是否摻入動畫？動畫長度如何拿捏？林林總總的這些都必經一次又一次的調整，才可以找到最理想的節奏。而扮演聽眾的人也不見得輕鬆，必須能當報告者真正的「諍友」，或是扮演評審的角色，需要從客觀的角度審視語氣與用字遣詞。

其實所有事務都恍如一個製作規格，雖然發想創意很重要，但要能執行、練功、調整、不厭其煩，才能成就真正的精采。雞婆可能不是一個討人喜歡的角色，但團隊中沒有雞婆，終歸是會被害到的！

當雞婆是要具有相當勇氣的。

雞婆要有恆心，也要有方法。

辦公室的接力賽

我在中山女高讀高一的時候，最得意的事不是糊裡糊塗地被選為班長，而是我們班在校慶運動會中得到大隊接力賽第一名。

原本剛進到新的學校，同學們彼此並不熟悉，但為了運動會，大家不得不組隊，田徑、游泳等個人項目都是由體育老師指定參賽者，接力賽就由大家自由報名。從練習接棒、排接棒順序開始，到最後沒跑的幫有跑的拚命加油，得來不易的冠軍杯讓全班都雀躍不已，沒想到，在日後的行政工作中，我卻無意間持續了接力賽的流程。

舞團行政工作上的分工通常是由近到遠的同仁一一來接棒，一個企劃書完成後，最先接續調整企劃書內容的通常是行銷，以推動的立場來抓緊企劃的「實務性」，根據內容設定行銷對象及方式。接著是由製作相關的負責人修改，確認執行的細節與預算；再來，交棒給與製作最不

相關的同事，從代表觀眾的眼光來檢視整體企劃的吸引力，看看會不會「被打動」。

最後一棒，不是跑最快，而是最細心的校對者，文字不能有錯，行距、空格等各細節要用「鷹眼」來統一；準備照片、影片等附件，格式不能有差錯。一式五份、十份的裝訂方式也要統一，甚至寄送信封上的地址條都要印得美美的、貼得美美的！

如果企劃在開始撰寫階段，大家就已經能夠各司其職，瞭解自己在計畫中的角色及任務，計畫實際開始執行時就可以事半功倍了。這就像接力賽，雖是各跑各的，但若彼此各行其道，速度會起不來，也可能因為掉棒而浪費時間。

習慣於這樣的工作模式後，大家對於文字的呈現都逐步找到一些共識，像是文字可精簡之處就盡量精簡，最好能以小標題分項說明重點、標題文字及型式要有共通性、內容不要太直白，切記要隱惡揚善、仔細檢查重複用詞、同樣事用不同說法來表達，以及活動名稱、團隊名稱、作品名等標點符號用法統一等等不一而足之處。

這些瑣碎的細節不是老闆要「磨死人」，很多評審在審閱企劃書時，就是在看這些細節，一個匆忙粗糙的企劃怎能被精準的執行？而大家的默契越足，文字書寫的共識也會越高，最後一棒的工作也越輕鬆，交件的時間也就可以越寬裕。

至於行銷為主的工作，比如說製作海報宣傳品，則就由行銷來擔任第一棒，設計出來的初稿，多半由企劃來接第二棒，看看海報的整體感與文字細節。票務會是第三棒，仔細確認售票的訊息與呈現方式是否清晰。若是有一個以上的設計稿，則就需要「搶棒」，大家可以投票來決定，或是「比大聲」，看看是色彩或構圖哪部份最被突出。

這種共同合作的工作態度，也可以反應在檔案的分類上。凡屬大家都可查詢的電腦公用檔案，需要大家有意識的來共同維護，電腦存個檔很簡單，但是否遵照統一的分類方法，那份資料屬於那個類別，在在考驗著大夥兒邏輯共識。尤其是現在動輒可達千張的圖片檔，如何命名與分類，更是需要費心才能合作。這部份平時也許看來不是特別重要，但在「戰時」的緊急時刻，一旦需要立即找到資料時，便端看大家承平時

期的香燒得夠不夠，會成為「及時雨」，還是「顧人怨」的害群之馬了。

雖然接力賽要靠前靠後，但大夥兒一起打拚的確比馬拉松一人努力

還是有趣許多，獲得成功後的一起歡呼，滋味也更甜美一些！

跑接力賽不能自顧自的，不管傳棒、接棒都要練習。

接力賽的每一棒都有價值，也都要創造價值！

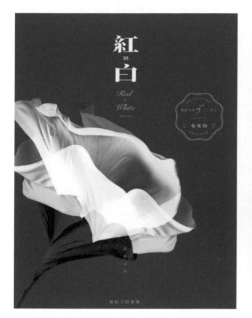
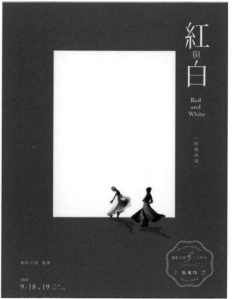

賴佳韋工作室設計的《紅與白》海報,你會選哪一款?

人人應該說相聲？

無論在何種機構工作，多多少少都會遇上跨部門間溝通的需要，但只要是「溝通」，便免不了總會有些時候覺得對方說的話不太「上道」，從自己本位提出的建議，常常不能涵蓋他人的立場，「爭執」也就在所難免。

在藝術行政的組織裡，這種情況也是相當普遍，近年隨著台灣的表演場館陸續新建完成，藝術行政組織的最佳編制方式，也不斷被重新討論與嘗試，事關劇場核心的節目和行銷部門是該放在一起，還是該各自獨立，對於合作與溝通才最為有利？

老實說，無論何種規劃都可行，也都不一定能行得通，全看大家的一念之間。如果能把事情想成一搭一唱的「說相聲」，有人專門「丟包袱」，有人專門「接包袱」，這些討論也許都可以變得好玩了⋯

「這 XXX 演出肯定是世界上最特別的！」

「怎麼？你說特別就特別？你倒給我說個明白，怎麼特別法？」

「細的不說，我就給你講講這三點，一……二……三……」

「聽起來是有那麼點意思了，但怎麼說是『世界上』最特別的呢？」

「……」

以上的對話，「丟包袱」的常是行銷部門，「接包袱」則會是節目部；這一丟一接的對話就可讓提案的精華重點被一一確認出來，這團隊的出身重不重要？有屬於什麼「幫派」嗎？有什麼幫規、口號、行事風格？文字資料可以很豐富，但能清楚掌握關鍵點，才可拉近節目與行銷，這兩者對立立場的溝通。

但如果是節目部遇上舞台技術部門，角色就會調整，由節目部丟出包袱，要技術部來接了：

「這節目在舞台上需要用到水，行嗎？」

「是大水、小水、細水長流，還是嘩啦啦？那大水我們得要怎樣怎

有人丟招，就一定要有人去接招！（舞蹈空間《月球水》，謝三泰攝）

樣，小水可以怎樣怎樣……」

雖然說相聲時，「丟包袱」的人表面上好像淨會問些「傻」問題，「接包袱」的人總要多費一番唇舌來解釋，但「丟包袱」往往就是代表「不懂」的那方，藉著提問來逐步聚焦重點，二人看似對立，實則是互相搭配，精采的結論往往會在熱鬧互動中蹦出來。

行政組織之間不也正是如此，無論是主管、同組同事、別部門的同事只要提問丟個包袱，這時若是能來「接包袱」、說清楚重點，那無論何種組織規劃不就都能行事了？當然實際上，這樣不帶批判情緒的「表演」，並不容易做到，而且如果聽到……「不是啦」「你不懂啦」這種回應，那「無名火」很容易就一下被點燃了。

其實被批評事小，溝通討論要能有結果才是最重要的，所以火氣要上來的時候，先深吸一口氣，有時反客為主，把自己從「接包袱」的角色，改為主動「丟包袱」的一方，情勢可能就有所不同了…

「哎喲……不是？不是這樣，那是怎樣？你可得給個建議吧？」

「哎喲……我不懂？我不懂！那你可得給我說清楚、講明白，我剛剛說的是哪一點你不懂？是統統不懂，還是前面懂了，後面不懂？」

只要說相聲的人那尾聲拖得長長的「哎喲」一出，觀眾們便知真正的好戲才正要開始，這也是讓對方知道單單「批評」是成不了事的，而一味的只「接包袱」，討論容易流於單向，「有攻有守」才能共同找到最佳結論。

所以別覺得「說相聲」是老掉牙的傳統技藝，表演藝術處處都能發展成職場的生存之道！

看表演要學習看出門道。

會「表演」在職場才會得心應手。

重生的喜悅

表演團隊在年底都會特別忙碌，通常秋季製作才進行到接近完成階段，年底的結案報告，以及下一年的申請案幾乎就要同步送呈了。在這全年度文字出產量最高峰、壓力最大的時刻，雖然同事間的對話是充滿炸藥，但大家也都會在「槍林彈雨」的截稿「死線」結束後，找到「重生」的方向！

撰寫年終報告時，常會辯論的第一項數據就是觀眾人數的統計，明明票房是賣了全滿的場次，怎麼人數統計會有落差？原來行銷寫的是銷售率，行政記的是上座率。觀眾人數好像應該是指現場觀看的人數，但如果因為臨時有狀況無法前來，就不能計算成為觀眾嗎？明明票款也收到了，財務數字上也顯現如此，這該算是幽靈人口嗎？

那我們用售票系統的統計數字該是最準確了吧？但同事間依舊會有

很多辯論：

「整體票房到底是多少？」

「依據可售票數來算是91％，但除去四場專場演出剩下的八場是93％。」

「但八場中有兩百張票是個人贊助弱勢，所以我們對外售票是否該用七又三分之一場計算？」

「那這七又三分之一場售票率是多少？」

「四場專場是支付了整場票房，但有的現場人數沒有到達滿場，又該怎麼算？」

這些數字，不是為了要挑「最有利」的寫進報告，更重要的是釐清票房銷售的策略規劃成果，同時也要為明年計畫定出目標，於是在壓力高漲的氣氛下，計算機馬不停蹄，前後文的邏輯也不斷地被檢視及調整。

還有一項容易「失準」的數字是有關參與活動的人數統計。每年我們都會走訪很多學校舉辦校園示範講座，進入校園前，我們總會為了準

各級學生賣力的與舞團共舞

備客製化的內容，再三確認參與活動同學的年齡層、班數及人數，但事後的統計竟然也常會有數字的落差，因此不免又有一番來回：

「你們總數計算一個是四千五，一個是四千九，到底誰對？」

「我是依照公檔記錄填上去的，就是四千九。」

「我是實際去執行的人，去校園就是四千五，來舞團參訪的是五四四！」

「所以活動總人數加起來該其實是超過五千？麻煩再核對一下數字！」

「落差是來自有些活動預定參與人數和實際參與人數不同，我事後用團體合照一一計數，所以修改了其間的落差！」

「妳什麼時候在公檔修改統計的？改的時候有沒有人知道？以後統計是否可以定時記錄？要修改時大喊一聲，有沒有人要再補資料，好嗎？」

「大家互相協助進展就會順利，不然幾十場活動左算右算，真的很累人。」

「那之前期中報告已出去的數字就有些誤差了，現在做期末報告時要不要修正？」

「是多報還是少報了?少報就算了吧,修改不是顯現我們之前不夠嚴謹?」

「期末報告應該要正確啊,少報又不是膨風,現在當然要撥亂反正!」

面對這一連串的辯論,我其實還想插話:

「我們每一場活動都會事後用照片來確認人數?參與人數較少的活動可能可以計算出來,幾百人參加的能算出來嗎?」

還有另一項更困難的是因應報告要求得提出男性及女性參與人數的統計,也許是近來對於「平權」的重視,官方很想藉此數據多提升「弱勢」走進劇場的意願,但要團隊如實來計算,真是一項「不可能」的任務,所以只能籠統的依65%女性、35%男性來計算。但因此如果換算出有

我們的「研究」方式要如何可以精準又省力?但這個項目有必要那麼錙銖必較嗎……

三三三七名女性、一七四三名男性觀賞演出，看起來似乎很精確，也無法挑剔，但這實際上是一個無法印證的數字。至於未來是否可以製作增加男性觀眾參與的節目，從來不是團隊的優先考量，也可能無法依此做為規劃節目的參考。

每回年底無論辯方或反方的意見為何，最後大家總在這些繁瑣的過程中，對於新年度的新計畫與新做法，多多少少有了一些新的領悟與重生的喜悅！

依你的邏輯，還是依我的邏輯？

找到共同的邏輯，不是妥協，是聆聽與學習。

分分秒秒的步步為營

在古早的年代，看演出就是去看演出，從沒在意過演出時間的長短。

有一回老公問起，演出長度是否可以註明，以便讓大家有所準備。我左思右想感覺似乎頗有道理，國外也不乏有這樣的做法，於是在兩廳院工作時，便提出希望開始增加演出長度的說明。

現在回想起來，要把總監的一句話當成一回事來處理，不知是會增加下面人員多少的麻煩。

如果是舊製作重演，節目時間長短完全可以在預計範圍內，準確的說出上半場、中場休息，以及下半場的時間長度。但對於新製作可就真不容易了，例如原本預計兩個半小時的演出，可能到了最後發展成三小時。這從劇院的角度來看，好像是增加了票券的價值，似乎是對觀眾有利，但往往會出現一些不領情的觀眾，「害我回家太晚！」、「坐車不

方便！」這類的抱怨還可能成為要面對的客訴。

另外，半場時間的長度也會成為製作方與劇場方兩邊討價還價的重點之一，藝術的堅持與劇場的服務執重執輕？上半場若是兩小時甚至更長，對於年長觀眾會不會「不人道」？在尊重藝術的前題下，劇場因此常會針對特殊演出規劃許多更細緻的設想，像常見的提醒就有：「節目全長兩小時，沒有中場休息，請您務必先上洗手間！」「中途離席的觀眾，將只能在適當時機再次進入劇場，請您斟酌。」這類的話語常還不能僅用播音方式傳達，每位帶位人員不厭其煩地提醒再提醒，才是保證所有觀眾觀賞品質的良方。

那遲到觀眾何時進場、是否可以進場，也考驗製作的設想。通常製作人會很客氣地詢問創作者意見，但有些敏感的創作者會乾脆回答：「遲到的就不用進來了！」可是製作人總是得為花錢購票的觀眾考量，如果拒絕他們觀賞，就失去了一次機緣，於是只好將罩子放亮，先仔細衡量有哪個點可以「見縫插針」放觀眾進場，在不為難藝術家及劇場雙方的立場下，開給觀眾一條「活路」。

一般而言，如果開放點是落在演出五分鐘左右，胃納的遲到者不會太多，不是太適合，十至十五分鐘就頗為恰當。但如果是遲到二十分鐘，就要看和整個演出時間的比例。若演出全長只有一小時，二十分鐘後進場，遲到的觀眾還跟得上演出？現場觀眾會不會覺得受干擾？這些不僅是讓製作苦思不已的問題，更不用說，是否還要二度開放讓遲到觀眾入場的問題，就更令人頭痛了！

而藝術家越靠近演出，就越會有新增的想法，比較單純的狀況像是中場休息舞者因為需要換髮妝，所以要求將中場休息延長五分鐘；比較複雜的問題像是舞台地板在節目進行中所需的更換。如果三支舞作要求的地板顏色有黑有白，是考量便利性只能依「黑黑白」或「白黑黑」的順序排節目嗎？萬一節目風格適合「黑白黑」舞序、需中途兩次更換地板是否可行？增長的中場時間對於已公告的演出長度影響要如何處理？演出前，在現場是否要再口頭說明等等，都需重新公告？在哪裡公告？

要一一被檢視。這些連鎖效應影響到的相關人等及通路，可真不是一句話就可以解決的！

所以藝術行政是面面俱到，還是拿石頭砸自己的腳，總在當下才能見真章！

擺脫框架限制，訓練全方位思考，才能開創更多可能性。

掌握的細節越多，越能掌控全局。

順應框架，還是突破框架，事在人為！（舞蹈空間《反反反》，陳又維攝）

是行政，
也是藝術，

057

分寸啊，分寸！

日本編舞家島崎徹（Toru Shimazaki）的舞蹈堪稱是我們遇過細節最繁複的作品，但舞者在種種精確的要求之下，仍需賦予自己的詮釋，如何掌握「分寸」成為最大的挑戰。

舞者們在排練過程中，得將動作慢慢抽絲剝繭，既要研究每個動作的動力來源、行進軌跡、速度、質地，也需聆聽樂音的呼吸和感受流動的氛圍。對於島崎這種近乎「龜毛」的細節要求，舞者非但不以為苦，還一致認為呈現這種需要靈活運用每個細胞的舞蹈是一種難得的「過癮」，幫助大家重新找回小時候瘋狂愛跳舞的初心。

但島崎排練時，並不只是一味的強調細節，反覆練習到「地老天荒」，反而還滿愛說故事的。像在排練《瞬舞力》（in the blink of an eye）所使用電台司令（Radiohead）低沉的搖滾樂風，對於年輕舞者們聽起來可能有些陌生，於是島崎繪聲繪影說起他的紐約經驗。那時的他，

常會跟著西裔室友去混迪斯可舞廳，室友總是不馬虎地為他戴上捲捲假髮，盡力幫他打扮一番才會成行。某晚，瑪丹娜帶著高大保鏢翩然而至，她獨自面壁而舞，跩跩地不理任何人，兩位保鏢雙手交叉在胸前，像門神般守護著她。調皮的島崎趁此難得機會，悄悄走到巨星身後，想要以她為背景拍照留念，這動作激怒了保鏢，指著他大喊…「Hay！You！」這畫面的記憶就成為他創作這支作品的起源。

島崎活靈活現、連說帶比的講故事，讓舞者們在一絲不苟的舞蹈中，找到了「人味」，使舉手投足漸漸到位。這種「遵循細節」與「自我詮釋」之間的分寸掌握，看來好像可以教，但又好像不能教，而是得自己去體會的。那如果不是用在藝術上，而是對應到行政工作上，是不是也會有執行面與自主面的分寸要拿捏？

前些日子到台中做宣傳，一整天行程包含記者會、午餐會及專題講座，因為要接待不同對象，事前細細規劃了時間表，也分配了各人的工作，唯一沒算到的是熱情的台中朋友，當天竟分批致贈龐大物資慰勞我們，光一箱箱箱搬進化妝室就頗費工夫，也因為沒料想到，所以一連串衍生問題也接踵而來…

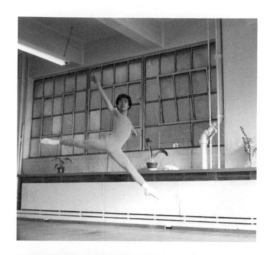

八〇年代在紐約習舞、喜歡
頂著捲髮混夜店的島崎徹
（下圖左一，島崎徹提供）

哪一位該去找拖車？哪裡可以借拖車？這些箱子裡裝的是什麼？可不可以開箱？

開箱後，誰來做主分配？請示經理嗎？如果一時得不到答案，是再找時機請示？會不會有不宜久放的食品？如果不宜久放，可以先斬後奏分配給大家嗎？

當天這些問題到最後是被稀哩呼嚕的解決了，舞者們都有開心的吃喝到，我們也「借花獻佛」，將四大箱溫泉水、六十杯蜂蜜檸檬汁，以及一大箱檸檬蛋糕分享給劇場上上下下工作人員，但處理這些物資的時機與方式，就成為我們第二天檢討會的重點。

我們是在上下午分別收到這些物資，但都是等到活動結束後才開箱，原本也是無可厚非，但因為其中包含飲料，如果可以早些分享應該更可切中所需。活動結束要趕車回台北前才開始分配，不僅匆忙，也可能不夠周到，因此我對於同事們不夠積極、沒有提早規劃有點懊惱。

但懊惱歸懊惱，我首先自省：如果我的員工們不敢放手做事，那一定是對我的處事態度不夠理解，也一定是我平時表達不夠清楚。所以經由討論後，我們慎重地對於這考驗大家默契的「小事」做出了結論：

舞團最常接到致贈的吃食，因為有保存期限，所以最好就即刻找空檔分配給所有舞者及工作人員。任何接手處理者，不只是搬貨、送貨，也需要負責分配處理。

堆在角落不算完事，務必還要公告大家。

所以說，「分寸」看來只是小細節，但成不成事、能不能做得更好，就端看對這分寸的拿捏。舞者們就算擁有十年、二十年的專業經驗，都還需要練習與編舞家工作的分寸；行政除了要眼觀四方、耳聽八方，還要隨時見機行事，在突發狀況中抓緊進退應對的分寸，在相對比較明確的行事中，得要多一些自主的設想與承擔。

話雖如此，我心裡也明白，舞者們是天天操練，隨時在調整，有很多落實的機會，但辦活動的「意外」並不是天天上演，我期待的「分寸」不會從天上掉下來，如何「兵推」才是學問！

團隊的默契必須從實作中培養！

行事的細節是一點一滴「要求」才會達成的！

與藝術家「鬥智」

二〇〇三年，「舞蹈空間」第一次製作親子舞劇，雖然遇上SARS疫情，但所幸演出前一個月就票房全滿並廣獲好評，不過演出後，還是遭到舞者們的強烈質疑：「一個專業現代舞團，為什麼要做親子舞劇？」、「戲劇性這麼重的製作，會不會顯得舞蹈太弱？」

我當時煞費苦心的解釋並未得到諒解，直到半年後，舞者們經過時間的沉澱，再回頭從比較「客觀」的角度觀看演出影帶時，他們才發現：

「喲，挺好看的嘛！」「內容很風趣耶！」於是接下來的十五年，我也開始慢慢學習要如何「打預防針」，找出為舞者準備製作的各種路徑。

有時我們會先辦工作坊，增加前置的身心理解；有時則是要辦個讀書會、討論分享，讓舞者們跟上編舞家的內心世界；也曾直接來個與主題不直接相關的課程，從舞台、燈光、影像、音樂等角度切入，擴大舞

者們對演出的想像。這幾年，更運用機會，常讓舞者們在節目單上寫出個人心得，透過他們對排練過程的各種觀察，進一步多瞭解他們內心的想法，也期盼他們在落筆時，有機會看到自己在舞蹈以外的深層收穫。

我們常合作的西班牙編舞家瑪芮娜在編創《時境》的時候，更想到一個「不損人又利己」的絕招。她用了二個月的時間來構思，嘗試以各種物件來表現「時間」這個主題，最終決定要用既可聚沙成塔，又能粒粒分明的扁豆來呈現，所以開排前，得突破舞者的心防，讓他們願意接受在鋪滿扁豆、一定會很滑的地上跳舞。瑪小姐沒有多說，在第一次聚會時，佈置出一個光線柔和、甚至有些昏暗的排練室，她引領舞者們一一入座，再親自為每一位舞者洗腳，先用心呵護舞者視為「生命」的寶貝。接著，她才帶著舞者踏上扁豆，慢慢去體會腳下的風光。不消說，這用心的準備工夫可真管用，光是編舞家跪下來就挺讓人感動了，再毫不嫌棄地保護大家都會說的「臭腳丫子」，舞者們還能不「赴湯蹈火」嗎？

這支作品的扁豆，還不只是難以駕馭，扁豆隨著時間還會變越乾，使得麩皮紛紛掉落，無論是扁豆或麩皮都很容易不小心跑進舞者的眼睛、耳朵或鼻孔裡去，但舞者們依舊非常敬業的沒有抱怨！甚至，當排練從

以扁豆為主題物
件的《時境》
（複氧國際 攝）

舞者在《沉睡的
巨獸》中相互翻滾

荷蘭移師到台北時，「舞蹈空間」的舞者們還自製了一種間隙最適當的紗網，可以用吸塵器將麩皮吸走，而留下完好的扁豆，幫編舞家想盡方法為每一次排練好好「收拾」這一百五十公斤的扁豆。

經由一連串的製作，我們緩步地累積經驗，找到一些「攻人要攻心」的對策，減少舞者們對製作所產生各種可能的負面情緒，也讓舞者們逐漸找到與編舞家「平起平坐」的藝術家思維，而不只是單純的執行者，以「理解」的實際表現，攻進更為敏感的編舞家內心。

像瑪芮娜從小生長在一個勇於表達意見的家庭中，家人在飯桌上永遠是熱熱鬧鬧地辯論各種議題，所以她在排練時，也覺得舞者理應毫無所懼地和她討論。無奈我們從小教育受到強烈「溫良恭儉讓」的儒家思想影響，通常都是抱著「老師說什麼就做什麼」的心態，如果有問題，應該自行先想辦法解決，而不是提問去打擾老師。瑪小姐對這種拳打進棉花裡的狀況，不免心生懷疑：「舞者是否不喜歡這部作品啊？不然怎麼都默默的？」直到有一次在進行《沉默的巨獸》排練時，有一個段落需要六位舞者融成一個大球體，大夥邊滾動邊輪流翻到最上方的位置，六位手腳交纏的舞者要滾動起來已是有些「痛苦」，再要五人拱一人上

去則更是忙亂。沒想到我們的「溫良恭儉讓」在此時發揮了最大功能，舞者們甘願地卡在一種奇怪的位置上，花了半小時來研究這十二隻腳中到底該是哪隻腳要往那裡去，才算達成任務。

瑪小姐不禁感嘆地說：「這支舞在荷蘭首演時只有三位舞者，但在這個段落時花了最久的時間，大家都互相抱怨著自己的腰，還是哪個部位被弄得不舒服了，現在從三人變成六人，難度不只加倍，台灣舞者們還願意如此任勞地想要解決問題，著實令人感動！」於是，編舞家過往的種種疑慮，終因舞者的全力投入而被化解了。

所以「攻心」的方法很多，誠懇與專業是必需品，用心與耐心也不可少！

攻心貴在「智取」。

「智取」不容易，但贏得了就很甜美！

是行政，
也是藝術
———
067

太歲頭上要動土

大家都聽說過，在職場上有「老闆永遠是對的」這句話吧？老闆肩負許多責任及壓力，當然最好當成「太歲」來供奉，而舞團則是把編舞家視為「太歲」，一切由他起舞！

編舞家的好點子，多半出自對社會的觀察或是自我省思，但編舞家不能只是動口，還得將抽象的感受轉化為實體的動作，再透過舞者及舞台、服裝、燈光等各類視覺效果與觀眾對話。經由這樣一再「轉折」的方式來表現出自己的想法，不再只是情緒的發洩，而是經過深思後的考量。至於觀者，則透過走進有別於現實生活的劇場，暫時隔絕塵世間的煩惱，全神靜心看台上人娓娓道來，甚至能與現場不熟悉的千百人共同歡笑或感動，這種能夠串連的感觀經驗，讓我對藝術家能夠「普渡眾生」有著無比的尊敬！

會議中，總是默默
思考出最得宜話術
的羅勃（左一）

因此，舞團對於創作者都是抱以「比天還大」的心態來對待，排練時的任何需求，最好都是「使命必達」，一切是先滿足了再說，千萬不要影響創作者思緒的自然流動。但是在與國際策展人合作的近十年中，我逐漸開始觀察到，適度的提問或許能讓作品發展方向更為理想。

我們觀察新作品排練時，就像掌握了第一手資料的觀眾，有機會比一般觀眾看得次數多些，也看得到更多細節，如果連我們這樣的觀眾對作品都有些「不理解」，那觀眾在劇場只有機會看一次的情況下，是否更容易「一頭霧水」？當心生這些疑惑時，要怎樣表達、何時出口，才不致於踩到太歲頭上的「地雷」？超有經驗的荷蘭製作人羅勃（Robert van den Bos）就是箇中高手！

在看排練的時候，羅勃總是聚精會神，但看得出他的腦筋一直不停在轉。排練後，他總會微微閉上眼，用上一串好像在形容好料理般的手勢，來說明他所欣賞到的精妙之處，讓創作者感受到他所形容的「好滋味」，也讓創作者放下心防。接著，他才會慢慢地，措辭謹慎但卻又很具有建性的，提出他對作品的一些看法，有時是針對音樂、有時是劇中

人物，有時則是表現方式。在眾多可能的調整方向中，他至多只會選擇兩個關鍵點來討論，以免讓論點失焦，畢竟藝術家在創意發展過程中，是容不得太多「打擊」的。

這種「見林不見樹」的功夫，的確不是三兩天可以練就的。到底什麼是關鍵？而什麼是可行的做法？應該先提出方向？還是有一定要改變的徵節點，羅勃總能分得很清楚，而作品也往往在他的「提點」下，拉近了創作者與製作人間的距離，這也擔保了未來與觀眾的距離不會太遙遠。

羅勃不僅掌握把話「及早說」、「有分寸」、「只說重點」的藝術，他還很善於「彎著說」，常運用喝咖啡聊天起話題，從別人有趣的故事中，收集到更多元的看法，也常在輕鬆氣氛下引出深刻的對話，擴展了交流的深度。

當然，舞團合作的藝術家中，除了「太歲」編舞家外，還有音樂、服裝、舞台及燈光設計等等「小菩薩」要伺候，每位創作者的習性也都各有不同，有人很樂意隨著創作時作出調整，有的則一定要有絕佳的說辭才能被更動。多年來，我們也逐步累積出針對各人的筆記，像大家

對於交件的「死線」觀念差異就很大，有人說一不二，有人一定要提前說，給予足夠的拖延時間；有人最好是電話聯絡，有人只能透過通訊軟體；有人在開會前一天或甚至當天都要再三提醒，有人千萬不要再提醒，他會覺得受辱；有人一定自備飲料，有人則務必要準備拿鐵……

相對於煩惱如何在太歲頭上「動土」、拿捏分寸，有關小菩薩的一切看起來似乎簡單多了，但無論難度，一個完美的演出便是架構在這無數既藝術又具創意的溝通之上。

太歲頭上可以動土，但不能動大土！

溝通的方式是一門藝術，也是一個表演！

群組攻略戰

「舞蹈空間」的製作，不是推出單一創作者的作品，而是以呈現舞蹈的多元面向為目標，所以要推介給不同類型的觀眾，但「攻略」的對象差距很大，想要抓住觀眾，甚至「攻到心」，找到粉絲，黏住粉絲，一直是舞團行銷極大的挑戰。

舞團每年至少會推出二個新製作，在台灣上千場演出的競爭下，觀眾一年購票二次的難度極高，因此這幾年嘗試將目標觀眾區分開來，春季提出比較「藝術型」的節目，秋季則是以「大眾型」為主，大家一年見一次面是否比較容易？

人稱「內行人看門道，外行人看熱鬧」，所以「藝術節目看門道，大眾節目看熱鬧」。藝術節目的知音建立不易，觀者要有學養，創作內容要有深度，市場開發比較慢，規模相對也較小；而能夠走大眾的節目，

精采好看是必然，親和力也很重要，所以如何為舞團開發出大眾節目的目的、開拓更寬廣的觀眾市場，便成為我近年來重點「攻擊」的目標，各種「客製化」的行銷活動也因應而生。

二〇一四年舞團推出《紅與白》，將張愛玲知名小說《紅玫瑰與白玫瑰》改編為音樂舞蹈劇場。日本作曲家櫻井弘二巧妙運用鋼琴、吉他和大提琴主旋律分別代表二女一男三位主角，再以探戈節奏詮釋出三者之間不可言喻的「互鬥」張力，好聽的音樂為作品提供了絕佳入門的背景。而編舞家鄭伊雯與導演劉守曜不著墨在故事情節，將重點聚焦在情緒的刻劃，勾勒出現代都會男女無法安於現狀的矛盾。服裝設計林秉豪為女舞者設計的是紅白分明的長洋裝，男舞者則是古典的三件式西裝，在各方面都是極易「理解」的作品。但在舞作尚未完成的階段，如何去觸及不熟悉表演，但有可能被開發的觀眾群呢？

於是我們舉辦了一個「紅白舞茶會」，由廖媽媽和惠玲姐這二位對藝文極有興趣的「貴婦」，協助邀請好朋友們來參與。為了炒熱氣氛，還特別註明參與者的 dress code 是紅或白，並有「紅白服裝大賽」。眾美女們心情輕鬆地出席午茶時，由林秉豪擔任評審，為大家說明入選者

服飾打扮的特色，之後再導入《紅與白》的服裝設計重點；接著就在劇場裡，看到小片段的示範演出，讓大家一步步瞭解整體創作的精華。

茶會結束臨走前，大家還可以選擇帶走一朵紅玫瑰或白玫瑰。看著眾美女們多半著白衣而來，卻多選擇帶紅玫瑰而去，我就知道這個作品應該有打動到她們了。延續這模式，我們接續為國家劇院主辦的節目《迴》，在劇院典雅的交誼廳連續舉辦了二場不同對象、聲勢更浩大的午茶，當然在劇院「撐腰」之下，票房行銷的成果也就更好了。

遇上親子舞劇，推動的方式則有所不同，因為決定能否前來觀賞的掌控權是握在有「經濟大權」的媽媽們手中。由於一家人可能代表銷售二至四張票，甚至包含阿公阿嬤等更多人的購票實力，雖然好像比較容易達到推票效果，但媽媽們可都不是省油的燈，如果只是套用宣傳品中的文字介紹絕不夠說服力，如何建構出對她們更有效的宣傳內容才是重點。我們不僅需要分析演出的特色、藝術創意等重要賣點來打動人心外，如果還能融入「合作學習」、「生命教育」或是「多元文化學習」等議題，讓大家覺得不是只是看「開心」而已，那通常效果會更佳。

我也會先透過熱心的「椿腳」媽媽來協助看看資料內容，在「人人

「紅白舞茶會」以
紅白兩色玫瑰點
妝餐點

依循茶會 dress
code 的藝文大
推手廖媽媽（左
五）和為參與者
準備的紅白玫瑰

是網紅」的年代，媽媽們會針對她們群組特性調整「賣點」，這樣一來，透過她們的人脈網絡、行動力與公信力，就比較容易觸及到有可能前來的觀眾。

打動了「椿腳」媽媽之後，更要進一步靈活地應對媽媽們的精打細算，對於每個群組「組頭」想要為大家爭取的「好康」盡量從善如流，像在團購價格、期間限定等等盡可能滿足。

「你們二十張團體票打七折，我們可不可來個『開學禮』，五天限定六五折？」

「好啊！去年你們購票超過五十張，今年用六五折很合理，沒問題！」

那九百元券變五八五，六百元變三百九！」

「找零很麻煩，還是簡單一點，九百變六百、六百變四百吧！」

自動提升到六七折，皆大歡喜。

「我們是自學團，可以辦個參訪活動，讓大家先瞭解一下演出的內容嗎？」

「可以啊！我們平時就會舉辦校園講座，如果你們可以來舞團參訪，

我們更歡迎！

「那先以五十人為目標。」

「啊，一下就有一百二十人報名，怎麼辦？會不會不好管理秩序？」

「沒問題！人多活動熱鬧，我們可以移到比較大的活動場地，不用擔心。」

「那現場可以購票嗎？」

「可以啊，那買二十送一張好嗎？」

「哇，聽起來很給力！那到時見。」

各式各樣的問題隨著活動對象孕育而生，我們總是不敢掉以輕心「即時」回覆，大概半天就有超過五十回合的對話，而我們也從中學習到如何真正攻入每個群組的心！

「柔軟」才能「攻心」。
換位思考，是「攻心」的基本方法。

道不盡一切的淚水

年底最「殘酷」的事就是算總帳！

年度票房、演出場次、校園講座場次、觀眾意見表等等，都實實在在反應出年度計畫統計上，但如何解讀數字背後隱含的意義，或找到不同的角度來解讀，也可以成為非常有趣的事。

我的舞團自成立開始，除正式演出外，都會花相當時間與心力去校園做示範講座，希望從基層培養出欣賞表演藝術的興趣與習慣，也期待因此未來可以開發出「源源不絕」的觀眾。但即使是這樣立意良善的推廣活動，卻也常要大費周章去說服學校。有的學校會嫌麻煩，有的覺得意義不大，在各種被拒絕的理由中，我們逐漸找出「見機行事」的成功話術。

一般而言，講座若能在全校性週會時間舉行，觸及師生人數會最多，

「量」的效益會是最大，所以教務處常是我們最先詢問的目標。如果管道不通，那我們就會轉向訓導處，從生命教育或任何他們覺得「勵志」的主題切入。如果全校性活動不成，則轉攻一、二個年級的集會時間，再不成就問問看能否有幾個班級的共同活動，有時甚至只針對一個班級安排講座。這樣無所不用其極地走進校園，一方面是可讓舞者在演出前多些磨練，另一方面，倘若學生因「感動」而能進一步說服家長同意購票，團體票房行銷效益可比個人大多了。

幾年前，我們甚至不惜一舉將校園示範講座場次加倍，以吸引更大的觀眾群，擴增我們親子劇場的演出規模。但這一來，可真苦了舞者們，他們得在接近演出、緊鑼密鼓排練期間，還要分神配合學校各種「奇怪」的時間出動，有時在早上七點就得開始暖身，準備八點的週會演出；有時是一天連跑三場，甚至不時還需兵分二路或三路，才能因應學校們都想要的「好時間」。而講座還不能靠「一招走天涯」，舞者得依講座時間長短、學生年齡層及舞者組合準備不同素材與內容，這種種的「壓力」終於逼得讓他們有一天問起：「這樣跑，到底有沒有效果啊？」

賣力的示範講座

校園講座後的開
心合影

我也被他們五雷轟頂：「對噢，真實的效果到底有多少？」

如果我們「培養欣賞興趣」的初衷是無法量化出來的，那講座與票房推動的關聯總可以計算出來吧？於是連續幾年的追蹤結果，就成為鼓勵舞者們參與講座的「有力」證據。二〇一六年購票人數是參與講座總數的8％；二〇一七年10％；二〇一八年是12％。二〇一九年的統計更令人興奮，比例進步到15.6％。其中更有三所學校超過60％，超過50％的也有三所，看來我們對實施目標是越瞄越「準」了吧？而追蹤到的學生購票佔整體票房三成以上，甚至其中的8％，是過往去過的學校、此次是直接購票，這是否就是示範講座辛苦累積出成果的「明證」？

負責帶隊及安排內容的助理藝術總監在獲悉一連串「好消息」後，特別問起其中三所小學的購票比例，我一瞄數字，就發現其中有二所是低於平均比例，我立刻有些「心虛」起來：「好小子，怎麼一下就被妳發現我『報喜不報憂』？」

沒想到，她接著語重心長地對全體舞者們說道：「這三所學校我們每年都會去，許多學生是跟著我們成長。今年這幾場講座，剛好都是分

配到由舞者們自行負責，這些結果反應出舞者的主持功力與講座成效。

而我原本預計此次演出不太適合小學生欣賞，更何況演出是落在週間舉行，第二天小朋友還要上課，所以這些票房成果是多麼不容易啊！我、我、我，對不起，我要哭了……」

於是這不再只是屬於我的「個人行動」，我已經有了一群為舞蹈付出、無怨無悔、能夠「裡應外合」的好夥伴。

提問是改進與成長的好動力！

面對問題、努力溝通，才是合作的最佳法門。

校園「圈粉」大作戰！

走進校園辦示範講座，一直是我們票房行銷的重點之一，也希望藉此能培養出未來觀眾，雖然每年大概都有三、四十場的經驗，算是「老鳥」了，但我們還是不時踩到地雷，遇到讓我們「目瞪口呆」的狀況。

最辛苦的是去做早上八點週會的行程，舞者們得在七點就抵達學校，遇到最好的狀況是舞者到達前，負責老師就已將演出的禮堂整頓完成，舞者可以在乾淨的舞台上走位、暖身準備，但絕大多數的情況，都是負責老師還沒到、或是在忙其他事務，甚至只是去取個鑰匙就花上十五分鐘，舞者只得先在走廊上就地拉筋起來。

學校的舞台，有八成是不夠乾淨的。幸運時，有學生可以協助掃地拖地，但多半時候是行政滿場找用具來清潔，顧不得是萬年掃把還是清廁所的拖把，只能先弄得「眼不見為淨」。

當然，學生還沒進場前，空調多半是不能開動的，於是大夥得在這有限的時間內流著汗做完準備，但如果八點可以等到空調還算幸運，至少活動更換服裝時不致於太黏身，可是為數不少的老舊空調是直到活動九點結束時，才終於吹出一絲涼意，舞者們最後也只好抱著遺「汗」離開。

學生們的進場方式，也有各種不同的狀況，比較理想的是已事先排列好活動式的座椅，學生們入座方便，座椅也比較適合觀賞。但凡學校舞台都一定有個突起的前緣，不知是否是延用了三百年前的西方劇場設計，當時可是為了點燈火照明舞台用的，現在可能是為了怕有人跌下舞台而設置，殊不知這高達二十至六十公分不等的前緣，可是大大阻擋了觀賞的視線，尤其是坐在前面區位的學生，大概都只能看到舞者膝蓋以上的動作，看「沒有腿」舞者跳舞實在有點好笑吧？因此我們都會因應現場狀況調整所有地板動作，以便讓學生看得更清楚些。

有不少學校是由學生自己負責帶著小型活動座椅前來，活動結束後可立即清空禮堂。這類椅子高度只有一般座椅的一半，所以舞團要調整的部份就更需要小心了。甚至還有不少資源更差的學校，是讓學生席地

而坐，遇上這種非得「仰著脖子看」的狀況，舞團會特別賣力搞笑，以便讓學生「忘憂」。

除了這些可以準備的場面外，更有不少是「即興」題，當場考驗我們的臨場應變能力。像有次有個學校因為活動滿檔，在我們講座前另有學生的音樂演出，我們只有十分鐘換場準備，舞者用「目測」來設想動作的幅度後便得上場了。而一般演出運用左右舞台出場或退場都是有可能的，但如果遇上只能單邊出入的舞台，對舞者則又是另一種需立即調配的轉變。

最奇特的一次，是有學校事先提出禮堂會有籃球架擋住舞台，憑我們豐富的過往經驗，心想總應該可以避開吧？沒想到至現場才發現，這個極巨大的籃球架是朝向舞台的，因為功能故障無法升降及收起，舞台被足足擋掉一半，我們在左半或是右半舞台演出都不適宜，真不知道平時師長是如何在台上致詞的，結果舞者們便索性全程走下台，與學生在同一平面上演出了。

我們走進校園，多由助理總監凱怡主持示範講座，她非常講究「炒

藝想天開

086

熱」氣氛，演講從不囉嗦，強調對問題的探索，不直接給明確的答案。

但往往只要學生熱烈回應，老師多半會緊張起來，生怕我們覺得學生「太吵」。這時我的工作就是適時走到主任或校長身邊耳語，肯定學生的反應，讓師長們理解「有反應」比安安靜靜強多了。

而學生的熱列回應，更會反應在我們的「舞蹈」課上。根據經驗，坐著聽演講，80％的內容會忘記，如果「起而行」，有了身體參與，記憶效果是大大不同。凱怡很擅長「催心術」，一下就可以讓百人甚至千餘名學生都動起來，老師們常常很驚訝怎麼好像那樣容易就辦到？我們也真希望老師可以看懂：不壓抑學生、讓正值成長階段的學生們多少發洩一下體力，只要玩得開心，講座的效果自然也就不同了。

二○一八年，我們和台北市立交響樂團合作了二十場高中的校園講座，我們很「奢侈」地在弦樂四重奏現場搭配下演出，音樂的臨場感大大提升了舞蹈表演的質感，但學生的反應才是讓我「目瞪口呆」。

那次以「主題與變奏」為素材，將同樣動作元素就韋瓦第《四季》的〈冬〉、巴爾托克的《美國》、蕭士塔高維奇的《第八號弦樂四重奏》

以及電影《女人香》中的探戈名曲四首曲目做變化。雖然《四季》已明列在各版本課本中，沒想到同學們多只聽過〈春〉，最多到〈夏〉，從沒聽過這段在爐邊取暖、有點懶洋洋的〈冬〉；巴爾托克和蕭士塔高維奇更是大家所不熟悉的，所以我設想同學們最後一定是會對以探戈方式表達，又有俊男美女帥氣舞蹈的《女人香》最為欣賞！

沒想到同學們反而是對最複雜「難懂」的蕭士塔高維奇印象最為深刻，覺得音樂和舞蹈「好有張力」、「好震撼」、「好有故事性」等一連串熱烈的反應，真的讓我「汗顏」，小看了這些孩子們，也讓我深深感受到，走校園辛苦歸辛苦，但也不是只有我們在付出，學生們也會帶來意想不到的「回饋」，讓我們對表演藝術都有了新的啟示！

藝術教育表面不如數理、國文有用，但最能催生創意思考。

教育現場仍還有諸多可以改變之處，也是每個人都可以參與的行動。

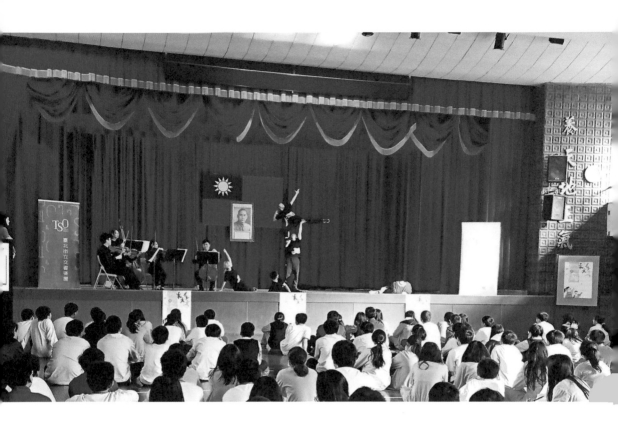

台北市立交響樂團以弦樂四重奏現場演奏搭配舞蹈空間於大安國中示範講座

藝術行政大哉問

前陣子和好朋友合開了一門「舞團經營與管理」課程，她負責讓學生們讀書找資料，我則專注於舞團的實務面向。雖然是個講座型課程，但我的第一堂課與所有舞蹈課相同，都會先來一點「暖身」，從暖身到暖心，也藉此探探學生的狀況。

我先請同學們自我介紹，並談談他們舞團相關的工作經驗，這樣一來，我不僅可以瞭解大家選課的原因、對課程的期待，以及對舞團運作的認識程度，再來也可從他們對事情的陳述方式，粗略整理出在這一行工作的基本態度與行事方法。有部份的對話是這樣的：

生：我從小在一個舞團長大，看到老師行政與藝術一把抓，大部份的經費用在藝術創作，對於行政及行銷卻常常力有未逮，所以我想多瞭

解經營管理，以便協助老師找到適合的行政。

我：所以你認為藝術和行政應該是兩個分開的工作？那是行政服務

藝術，還是藝術要尊重行政？

生：我希望能有個分野，但好像又不能完全分開，我常常覺得是因

為行政沒有做好，所以藝術端的人才不得已得多做一些。

我：當你不得已要多做時，心裡會覺得不開心嗎？

生：當然！

我：那我先告訴你，經營與管理最好不要怕事多，尤其在你們這個

年紀，多做就能多瞭解。藝術的經營與管理也很需要創新，我不是個很

有開創性想法的人，但我在工作上最大的學習，就是去看看「前人」在

做什麼以及怎麼做。舉例來說，如果我能從收集到的一百本節目單中歸

納出重點，並避開前人犯過的缺點，那我負責規劃印製出來的節目單至

少就不會太「離譜」。如果我能踩在別人的肩膀上前行，那不是更有可

能「突破」嗎？

我：請問你們設想的行政工作包含什麼？

生：申請經費、對外聯絡、票務⋯⋯

我：對外聯絡內容會是什麼？都由行政負責？還是有些事該由藝術負責？

生：聯絡演出場地及時間最好由行政端負責，與製作相關的部份，像燈光、音樂等創作最好還是藝術端負責。

我：那有關製作時間掌控，是行政還是藝術的事？

生：當然是行政。

我：所以我們看到的一個製作，重點工作都是屬於藝術範圍，行政只是執行與協助，藝術端多做一些好像合理？那要是有覺得做得不夠理想之處，如何判斷是因為行政端，還是藝術端的問題？

我：如果你們要來從事舞團的行政工作，你認為合理的薪資是多少？

生：月薪三萬五。

生：四萬二。

《表演藝術演出活動策劃概要》

.1999/07/28

時　間	行　　政	製　　作	宣　傳	票　務
	演出計劃： －特性 －內容／方式 －時間 －地點(預訂) －場次(預訂) －人員 －預算 場地洽租： 　(至少六個月前) －檔期 －各場地資料 －場租／合作方式 －決定場地 －公文・定金 －填表、繳費 申請補助：(政府) －對象・政府補助 　・國家文化藝術基金會 　・企業贊助 　・個人捐款 －企劃書 －洽談(Project) －正式申請 ◎國外作品演出 Notes －邀約 －簽約 －安排來華事宜 　a.簽證 　(治中變動，應具細牌遺 asking) 　b.機票 　c.住宿 　d.交通 　e.行程表 　f.演出資料 　g.宣傳資料 　h.費用	節目內容： －舞碼／戲碼／樂曲 －製作群 　藝術總監 　關聯者／導演 　音樂／作曲 　舞台佈景設計者(優先設計者) 　服裝設計 　燈光設計(看排練・決定設計) 　面具設計／造型設計 　技術指導 　舞台監督 　舞台技術人員 　特別演出者 　表演者 　預算 演出製作：(會議) 階段 I －設計會議 －製作會議 －製作預算 －設計者簽約 －製作時間表 －排練時間表 －通訊錄 階段 II －佈景設計初稿／定稿／製作 －服裝設計初稿／定稿／製作 －排練道具準備／道具製作 －音樂擊編／音樂製作 －製作會議 階段 III －試服裝 －試道具 －準備租借器材清單 －製作會議	媒體計劃： －主題 －方式 －對象 －工作時間表 －預算 　＊花錢：以 行韻 爲主 　＊不花錢：以 宣應 爲主 工作群： (A)平面文宣 －文案編輯 －平面設計 －攝影(劇照) －印刷廠 －散發者 (B)廣播電視 －音樂／文案 －影像／文案 －廣告公司 　(多以人情爲訴求) －聯絡人員 　(探訪・記者會) (C)報紙雜誌 －選文 －聯絡人員 　(探訪・記者會) (D)網際網路 －影像／音樂／文案 －e-mail 聯絡 (E)其它 －宣傳車／廣告傘 －看板／電視牆 －汽球／布條 －旗子／車廂 ◆大小海報 ◆節目單 ◆邀請卡／紀念品 ◆觀眾意見調查表	票務計劃： －決定票價 　＊一般以反應成本爲主 　＊表演藝術依據開銷而定 －售票方式 　・兩廳院售票系統 　・年代售票系統 　・元碁售票系統 　・自行售票 　・網路訂票 　(想今仍不安全) －售票時間 －售票地點 －售票人員 票面文案： －演出內容 －演出單位 －主協辦、贊助單位 －地點 －日期 －時間 －樓・排號 －票價 －流水號 －入場規則 －廣告 ◆售票許可申請 ◆稅捐處(華票) 　攜帶營利事業登記證 　1 藝術歌舞團 　2 別華麗 　業餘：其餘藝術團體皆是 ◆免稅・減稅申請 　－文建會 ◆申請演演 　國外藝人或團體來台有 　實票演出申請同意 　－教育部文教科 　在台北市演出准演證明 　－台北市教育局第四科
	執行活動開始前→ 提前計畫 ＋ 協調行程 ＝ Gain-Line & Dead-Line 要清楚			
	確認各項事宜： －演出計劃／場地 　　補助／贊助 －演出人員印節清冊／保險 －申請工作證 －前台作業關製／佈署、 　　同卷發放 貴賓名冊／貴賓券寄發 雜項：便當／交通／住宿	階段IV －舞台監督看排練 －燈光設計看彩排 －製作修訂 －技術整排／技術修正 －製作會議 階段V －裝台 －Run-Thru／Rehearsal －演出	寄發大小海報 看演出作品排練 Announcement／新聞稿 彩排記者會	印票 劃票 驗票／派票 開始售票／查票／調票 　　　　　　／售票
結　案	檔案整理、結帳 總檢討、結案報告	器材整理結案、結帳	結案報告、結帳	結案報告、結帳、退稅

資料來源：雲門舞集舞團經理－葉芠芠

表演藝術相關工作可
以如此詳細，身兼數
職是有其必要的。

也　是
是　行
藝　政
術　，
——
093

我：那我們先以三萬五來說，那一年所需的薪資是多少？

生：四十二萬。

我：你們知道目前表演藝術可以申請到的經費大概會有多少？

生：有個國藝會給團隊的補助，每團至少有一百萬。

我：那是「演藝團隊年度獎助專案」，舞蹈類今年獲補助的團體有二十一個。如果你的團隊獲得一百萬補助，你願意將其中的四十二萬用來支付一位行政嗎？

生集體搖頭。

我：那你們所說的團隊，一年演出幾場？

生：以我們的團為例，一年平均十場，如果有校園巡迴演出，大概再加三到五場。

我：十場是二到三個製作？那如果以三個製作來看，平均一個製作支付十四萬給行政，大家覺得合理嗎？

生又集體搖頭。

更多的討論持續進行了九十分鐘，我多半是提出反問，而沒有直接給出什麼肯定的答案，希望在接下來的課程中，學生都可以為自己的提問找到至少三個可能的答案。畢竟，在表演藝術這個還是在「手工業」時代，無法大量複製、需要不斷尋求創新與突破的體質下，清清楚楚、明明白白的分工不會品質保證，藝術與行政彼此的協助與激勵才是製作旅程中最值得珍視的美麗風景。

每個人都可以成為人事物交流互通的關鍵的平台。

與其期待安份的「分工」與「職責」，不如想想如何才能多做一些。

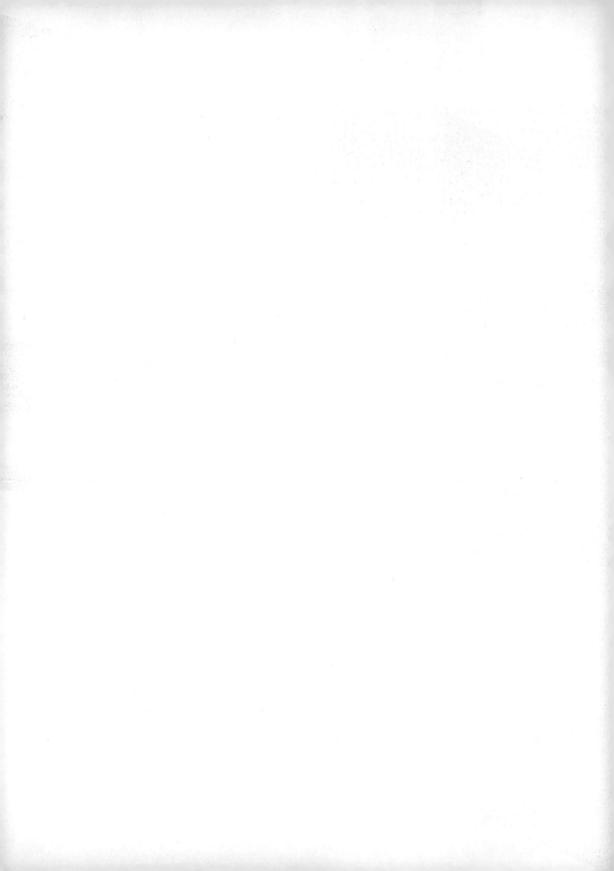

是旅途，
也是歷練

面對面的對談、實地的體驗與冰冷的資料不同，
各國大環境濃縮出來的文化樣貌各有讓人怦然心動之處，
他山之石總是會給我們一些好靈感，以及繼續向前的動力。

玩出一些道理來！

我生平唯一一次參與工作面試時，有位委員的提問是：

「面對要帶領一個兩百人、很多年齡都比妳長的組織，妳預見會有什麼困難？」

我自忖憑著一向是捲起袖子和大夥兒一起拚的工作態度，即使是面對資深員工，只要誠心、誠懇，應該不會有太大的困難吧？話雖如此，接到這份工作後，委員的提醒猶言在耳，如何讓兩百名員工在最短時間內明白我的處事風格、讓年輕和資深工作者無障礙合作，便成為我的第一要務。

我不想只用開會來單向宣導理念，如果能「寓教於樂」，讓大家開開心心地被「洗腦」，不是比較厲害嗎？於是借鏡嚴長壽先生強力推薦的「共識營」，將常年以來固定舉辦的「自強活動」型態做了巨大的轉變。

嚴長壽在經營亞都飯店時，每年都會為所有員工舉辦二次共識營，內容從初階逐步進階。他曾笑著說：「透過共識營，大家都可在不同部門找到比較熟識的朋友，那至少可以確保半年內不會吵架了。」跨部門間的合作，就這樣靠著「交情」而被催化出來了。

我的共識營「處女開航」是分為三梯次來進行，這是因為胃納二百人的活動設計並不容易，運用較小分組，不僅可以增加彼此的互動強度，對於活動品質掌握比較有利，部門運作也不致於全部停頓。當然一開始，大部份員工對於將吃吃玩玩享受好康的自強活動，改成要上課的共識營會有些疑慮，至少有一百位同事向人事室表達過「關切」，因此如何打響第一炮就變得格外重要。

為了延續自強活動的精神，讓大家不致於太過「驚嚇」，共識營是選在一個遠離市區，山明水秀的地點舉辦，希望在比較輕鬆的氣氛之下，讓課程進行更為順利，也要讓大家打消任何蹺課的念頭。第一天課程很緊湊，要從上午九點連續到晚上七點，之後至第二天中午都是「自由」時間。比起以往一日遊的自強活動實際上相距不遠，而園區內的水療池、

森林步道，以及讓大家讚不絕口的老菜脯雞湯都協助化解了大夥兒對共識營上課的「不良印象」。

一整天的課程其實就是一套套的團體遊戲，主要目的就是發現問題及解決問題。剛開始小組人數較少的活動，講師不斷藉「再玩一次」，鼓勵大家勇於提問，不單只是「聽指令」做出反應，而是要從提問中找到突破規則的可能性。隨著小組人數越變越多，協調合作的互動難度也在不知不覺中提升。最後雖僅只分為二組人馬對決，因為解決方法越來越不受限，即使人多，大家都可在嘈雜中很快找到共識。

三個梯次的參與，給了我機會去觀察大家在職場以外的真實「個性」。我看到有的人只一味悶頭幹，完全不顧團體的狀況；有人則寧可犧牲自己去支援別人，徹底執行講師所說的「要全體都完成，遊戲才結束！」的重點。有的組可以安靜地在每一次練習中快速修正，讓行事越來越有效率；有的組則是越做越迷糊，一直找不到更好的方法。但凡是心比較「開」的同事，我在往後也發現他們常常就是組織中勇於開創、較有創意的一員。

延續兩廳院共識營的經驗，舞蹈空間結合無獨有偶劇團，運用偶課程發展團隊共識

整天的活動由舒緩逐步趨於熱烈，但活動最後，講師則是以一個安靜的遊戲為課程劃下句點。她將參與者分成內外兩個圓圈、內外圈面相對站立，隨著優雅的音樂，相對面的兩人互比出手勢後再一起做動作，接著各自向左邊移動一步，面對下一位同事比出手勢與動作。手勢的指令是：當你不喜歡眼前的人，請比「一」；之後二人轉身背對背；如果比「二」，彼此微笑；比「三」，相互握手；比「四」則擁抱。二人比數相同，動作會一致；如果比數不同，則做數字少所代表的動作，意即：

若一人比三、一人比四，二人共同做三的動作——握手。

可以想像到吧？經過一天的「搏感情」之後，無論之前是否熟識，絕大部份的同事都勇敢向對方比出「四」，然後開心擁抱！尤其是當年輕活潑的行銷妹妹們，毫無懸念地對機電、技術型大哥們比出「四」的時候，大哥們都感動地快要落淚了。活動製造了像精采演出一定要有的高潮，化解了眾人的擔心，也瞬間拉近了彼此的距離。

這種不傳統的「玩」，大大提升了接下來梯次的參與意願與興趣。

即便講師特別提醒為了保持神秘感，對於最後一個活動千萬不可「劇

透」，但在第三梯次時還是引起了「抗議」，因為那梯次因時間不夠「對

望」而換成了另一個遊戲作為結束，讓同仁們失去期待已久的「抱抱」

機會！

就這樣，什麼都不用再多說，到了第二年，大家早早就問起：「今

年共識營是什麼時候？要玩什麼？」

「玩」是放下心防的利器！

大多數人最能接受的是有點熟悉，又有點不熟悉的事物。

打開另一片天空

連續三年，舞團製作了適合大眾欣賞的親子作品，作品的親和性「意外」地讓我們獲得一些贊助，可以邀請弱勢團體觀賞演出，但是別以為只有找贊助很辛苦，要能成功媒合這些「非典型」觀眾走進劇場，其實也是相當「辛酸」！

名列我們邀請名單首選的，是歷年來最令我們「揪心」的學校。這類學校的共通點都是設備簡陋、學生家庭環境不佳，雖從未接觸過演出，但對我們的示範講座反應熱烈，對表演藝術的看法一點就透，因此會特別讓我們有「私心」，一旦募得資金，就想著帶他們走進劇場瞧瞧有燈光舞台的完整演出。

可是有了贊助票券，並不表示學生就一定能夠成行，第一個困難是如何安排學生在非上課時間的晚上或週末來到劇場看演出。連帶考量的問題更有一大串⋯⋯需不需老師帶隊同行？可以乘坐大眾運輸工具前來

嗎?還是需要安排遊覽車?要顧慮學生看演出前的吃飯問題嗎?種種細節都得依靠校方和舞團之間,細心且不厭其煩的溝通安排才能一一被解決。

之前就有一個國中,校長對於我們的邀請非常支持,準備運用家長會經費安排遊覽車,但在聯絡過程中,我們發現很奇怪的是校長僅安排了兩個年級的同學參與,而不是全校一百二十位學生全部出席。經過一番追問,校方才很不好意思的表示,原來是因為家長會經費不足,所以無法再多支付另一輛其實只是四千元的費用。為了不想讓學生失望,我們立馬和贊助企業討論,將部份票款轉成為車資,這才讓全校都能開開心心一起出遊。

在二〇一七年,我們有另一個很特別的機會,首次嘗試邀請聽障人士觀賞演出,這要學習的「眉角」就更多了。主辦單位原本認為先開放三十位名額試試水溫即可,但我想想既然要出動二位手語翻譯,還要架設投影,將演後座談內容以即時聽打方式播放等等,相關資源投入不小,那何不乾脆擴大名額到一百位,讓更多人可以參與。

沒想到,左牽拖右糾眾的,最後僅找到四十位觀眾願意出席。原來光是熱情邀約還不夠,對於「非典型」的觀眾,更是要有耐心及毅力地去開發,隨著一路上的學習,我們也因此找到好多默默協助的「天使」,

成為持續合作的夥伴。

那段期間，我們與中介組織之間，都是以電子通訊方式溝通，但聽障者思考邏輯與一般人不同，使我們在細節的準備上更不能馬虎。在演出現場的字幕也要費心準備，黑底黃字是他們最容易辨識的視覺，而對話間的情緒表現，如笑聲「哈哈哈」也要在字幕上說明才完整。而說話一向即興的我，雖然還特別先將演前導聆內容背下來，以便搭配投影字幕，但結果一緊張就胡亂跳接，現場的聽障者應該不會察覺到，倒是所有其他觀眾都應該被我的「表裡不一致」搞得一頭霧水了。

所幸，有些聽障觀眾是「一試成主顧」，在接下來的幾年，只要我們找到贊助就會提供機會給聽障學生或家庭來觀賞演出，有時常常沒有足夠的資源提供手語及聽打服務，但聽友們報名的情況是益發踴躍，甚至在二〇一九年觀賞純舞蹈作品《舞力》時，重重打到心坎的重低音還讓他們覺得看起來特別有感呢！

二〇一八年，在新竹美學館的支持下，我們更「大膽」的初次舉辦一場給「視障者」的專場演出。演出進行時，視障觀眾會帶上單耳的耳機，一邊聆聽口述影像老師的敘述，一邊聽到音樂、想像舞蹈。我們沒有任何先備經驗，原本想得很單純，以為只要提供演出劇本，讓口述影

像老師們來看看彩排，他們就可以把看到的內容說給學生聽了吧？沒想到這才是一連串費心費力溝通的開始。

單單是有關解說要詳盡到什麼程度，就有很多共識需要釐清。舞蹈動作的繁複變化要如何即時說清楚？如果只說故事，沒有說明舞蹈動作，那是否會像看戲劇演出？舞台上同時有兩組人馬在進行舞蹈時，誰是重點？只說重點嗎？那服裝要不要說明？顏色、樣式要如何說明？場上的舞台裝置、燈光的變化又是要如何形容？

尤其是舞蹈創作正在進行的階段，有些部份可以很明確的形容，有些部份則還在改變，特別是80％要進劇場內才能看到的燈光，更是讓口述影像老師對於確認最後說詞「皮皮剉」。但儘管大家事前都很焦慮，結果卻是意想不到的美好。

啟明學校要來「戶外教學」那天不巧遇到下大雨，老師們是計畫先帶著學生在台大校園及公館附近逛逛後再進劇場，樂觀的校長不覺得辛苦，還給了大家一個定心丸：「難得碰上一個不一樣的天氣，讓我們一起好好去體驗生命的日常！」

走進劇場，大家測試過耳機後，口述影像老師便開始娓娓道來，先

視障生一樣可以盡情開展肢體

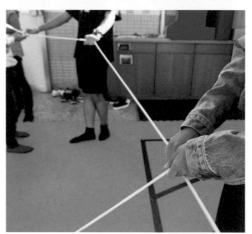

舞蹈空間舞者運用彈性繩讓視障學生體驗親子舞劇《飛飛飛》一劇中的蜘蛛結網

講解劇場佈景道具、服裝角色，正式演出開始時，便專注形容舞蹈和劇情。事先和舞團套過好多次招之後，老師以不疾不徐的語調，將好奇又大膽的蜘蛛——珠兒去冒險學飛的故事，說得動人極了！就連在場的「明眼」人，聽著耳機都直呼：「哇！好像幫助演出看得更清楚了！」

這初體驗獲得的肯定，讓我立刻拋開過程中的種種麻煩，當下燃起更多更大的夢想：假如看演出可以像參觀美術館，能夠提供耳機導聆服務，哪怕是最看不懂演出的人，不就都可以「勇敢」起來了？

贊助者給了一片天，能否接著打開更大的天空，是靠自己吧？

「文化平權」不是口號，而是可以落實的行動。

「開發」能否成功，端看99％的執行！

「看不到的」更重要

二○一六年有次去瑞典和丹麥參訪與舞團合作共製的演出，原本只是單純的訪視，看看最早在荷蘭開創的作品、經由台北的轉移及擴大，最後發展至北歐會變成什麼樣貌，結果在欣賞演出之餘，意外看到了「弦外之音」。

在荷蘭首演的《沉睡的巨獸》原是三位舞者的版本，到台北變成了「六人版」，瑞典夥伴原是計畫依台北版搬演，但因為有二位實習舞者全程參與排練，所以在舞團總監及編舞家同意下，特意安排一場「八人版」的正式演出。當時這個作品在瑞典已前前後後演出了近二十場，因此可想而知，六人版的版本對於舞者而言已是駕輕就熟，但為了這唯一的「八人版」，作品大部份細節都得重新調整，所需投入的人力及時間成本自是不在話下。

令我意外的是，直至這場演出前二天，主要舞者們還毫無怨言地在

「陪練」，每位舞者不僅對增加的練習沒有表現一絲不耐，他們反而覺得這些「變數」，燃起了對演出的新動力及好奇感。排練指導還特別在演出結束後聚集所有表演者，共同感謝這二位「實習生」的參與。

沒過多久，「六人版」的一位舞者因傷要開刀，其中一位實習生於是順理成章的正式加入接續的演出，他也不負眾望，完全無縫接軌地融進了團隊。在此之前，誰能預料到大夥聯手做的「好事」，這麼快就得到「好心有好報」的回饋呢？

那趟行程，除了在瑞典舞團觀賞演出，還要參訪他們在哥本哈根另一個劇場的演出。誰知去哥本哈根那天，因為時間急迫，一時緊張搭錯車，匆匆抵達這個位在住宅區中、一個廢棄啤酒廠改建而成的劇場時，已超過開演時間。只見劇場前台站著一位金髮的年輕女孩，她對我們狼狽的模樣，絲毫不為所動，只是客氣地表示：因為劇場的階梯設計，任何走動都會影響現場觀眾，所以無法再讓我們進入。

台灣人的「服從」個性讓我們沉默了五分鐘，本想就這麼摸摸鼻子認了，但我的同事突然開口「盧」了起來，先是說明：我們是台灣來的共製合作單位，能夠看到這場演出對我們而言有多重要；接著，我也跟著說話了⋯這個演出我們已看了很多次，有些時機點是可以放行遲到的

觀眾，不會怎樣的……

就在這二分鐘的「懇求」之後，漂亮妹妹只說了句「等一下！」，就飄進劇場內了！不一會兒又出來說：「請你們盡量小聲地跟我走進去。」原來她已在觀眾席區最旁邊的地方擺放了兩張獨立的「特別座」。於是讓我們得以在開場十分鐘後，悄悄地安坐下來觀賞演出。

這位年輕女孩迅速且「有擔當」的決定，著實令我們印象深刻。她沒有去「請示」，而是獨立承擔劇場給予的信任與判斷，在極短的時間壓力下，完成一連串流暢的動作：在黑壓壓的黑盒子劇場裡摸出兩張椅子，在不影響觀眾的狀況下小心謹慎擺放好座椅，走出劇場引導我們入場，確認我們就座後，再悄然走回前台站崗。

所以，藝術工作多好啊，那位金髮妹妹，在那麼年輕的時候就培養了解決問題的能力；而瑞典的舞團多棒啊，大家皆因對藝術工作的包容而受惠。我想藝術工作迷人之處，正是在於我們總能在工作中看到很多這種無法預期又值得珍視的價值！

對於工作越熟練，越能有獨立自主處理的能力。

自己的工作自己掌握，才有成就感。

1. 位在哥本哈根由啤酒廠改建的 DanseHallerne 劇場外觀
 （Søren Meisner 攝）
2. DanseHallerne 劇場具親和力的大廳（Anne Mette Berg 攝）
3. 如何可在滿座的觀觀眾席中擠出座位？（Søren Meisner 攝）

傳承與變奏

近幾年隨著交通與資訊的便利，港台之間為看演出而互訪是時有所聞，海外人士獲得的演出資訊有時甚至比當地人還更快些。像日前是香港好朋友、編舞家楊春江問起，我才得知台北藝術節前總監耿一偉不怕多事的和曉劇場合弄了一個「艋舺國際舞蹈節」。參與了這個頗為「生猛」的舞蹈節後，更感受到不只香港人很積極，連北京、上海、新加坡、澳門人都奔來參加，這樣「亞洲式」的交流，不禁讓我和楊共同談起，「小亞細亞」的瘋狂年代時至今日，似乎還是方興未艾。

我所主持的皇冠小劇場，曾和東京小愛麗絲劇場、香港藝術中心在一九九七年展開「小亞細亞戲劇劇網絡」交流，每地以對等條件接待彼此推薦的團隊，每檔節目提供八人落地接待、演出劇場及宣傳，超過八人的費用則由團隊自理。因為每地可依各自能力決定邀請節目數量，亞洲

各城間的交流就在條件單純且統一、可估算的情況下進行。網絡從二個製作遊走三個城市開始，最全盛時期，曾有九個製作在四個城市輪演。

除了演出本身的交流，在小劇場近距離的演後座談，也讓當時正逐漸走向專業的表演藝術工作者開了一些「眼界」。像首次來台的日本榴華殿劇團導演川松理有，被問及如何可在日本對上班族的嚴格管理下兼顧藝術工作，他只是輕描淡寫地說：「為了這兩週能到台北及香港演出，我辭去了目前的工作。」對藝術的瘋狂投入不言而喻。也有觀眾對深圳藝術大學表演者的聲音訓練感到好奇，領隊的熊源偉院長笑笑說：「沒什麼特別的方法，就是土法煉鋼，老師站在二樓，要求能聽到學生在一樓講話的音量。」

這些有趣的對話讓觀眾看到「小亞細亞」不只是「異國風」的節目，更是相對於自己環境的一些刺激。但各城代表團隊的藝術家們卻因為你來我往的巡演行程而無法相互交流到，於是在一九九九年，我提議另起一個「舞蹈網路」，由各城市編舞家合組成一檔節目，編舞即為獨舞者，在巡迴期間，相互上課、一起生活。如果演出包含四個城市，大家便以

1. 1997 年小亞細亞戲劇網絡台北演出
2. 1999 年小亞細亞劇劇舞蹈網絡香港演出
3. 楊春江在香港舉辦的香港比舞，聯結藝術
 家與世界各地的策展人

一週一城方式巡演，一個月的相濡以沫，或許可以培養出實實在在的好交情。

實際操作下來，藝術家們的確經過這樣的交流後，專業上的合作與互動日見精采，平日的生活更是火熱。每位編舞者到了地主城市時，都變得很有責任感，在演出空檔，他們會拚命介紹好吃好玩的私房景點，並介紹自己圈內的好朋友在群組裡相互認識，讓交流因多元而更融洽。

「舞蹈網路」在二〇〇五年輪由澳洲主辦時，因經費不足而就此停頓下來，也許正因為是「感情」不同，曾經參加過網絡的編舞家竟紛紛「跳」出來接棒，在沒有製作人及劇場的支持下，楊春江和台灣的詹曜君、澳洲的 Nathalie Cursio、日本的 Motoko Ikeda 和韓國的 Kim Sung Yong 各自在當地找到資源，設立新的遊戲規則，彼此互訪、合作並演出，讓小亞細亞網絡因為他們「登大人」而又有所延續。

小亞細亞舞蹈網絡重要的特色之一，是每年由不同城市輪流負責行政。輪職負責行政的城市需籌措較高的經費，提供策展人兼領隊、燈光設計與舞台監督三項人事支出，但交棒後就可享受幾年的「安逸」，所

以這是一個非常「平權」的交流。參與網路的東京、香港、台北、墨爾本、雪梨都輪流當過「爐主」，唯獨首爾一直是「志在參加」而已。大家私底下雖免不了會有些嘀咕，但也都因為臉皮薄而不敢當面說破。

誰知首爾不做則已，一做可就做大了。首爾負責的李先生（Jong-ho Lee），在二〇〇七年結合韓國文化觀光部資源，邀請楊春江代表香港，並擔任首爾國際舞蹈節（SIDance）所屬的第一屆「國際編舞／舞者駐留韓國計劃」藝術統籌，以半年時間，在韓國各重要景點駐點，以文化風貌為題材，邀集墨西哥、馬來西亞、泰國、新加坡及韓國編舞者共創新作，最後一個月還在新加坡、上海、印尼及韓國數個城市巡迴，一舉就將小亞細亞的精神作了好大氣的延伸。

而楊春江也很有「出息」地在二〇一八年發起《香港比舞──Hong Kong Dance Exchange》雙年舞蹈節，和亞洲各地舞蹈節簽約合作交流，二〇一九年首次舉辦時就有七位國際策展人來香港選節目。策展人各有所好，最後每一個參與舞蹈節的香港團隊都有了出訪的機會。

但相較於小亞細亞由策展人選節目的模式，楊春江的舞蹈節最大不

同之處是設有遴選委員會，由委員們共同挑選代表香港的舞蹈節目。我對他獨立發展的魄力相當欽佩，但對他捨棄自己的主導權，而是依委員們的品味來決定節目、由「外人」來定調舞蹈節的核心精神，感到好奇，甚至覺得有些奇怪。楊春江幽幽地回答了我的疑慮：「如果我擁有自己的劇場，我當然可以比較主觀，但當我沒有時，我不想讓它變成『楊春江舞蹈節』，而是希望可以有更多的力量一起加入！」

原來小亞細亞所代表的劇場合作交流，並不是那麼容易「複製」的，雖然他客氣的說是從小亞細亞得到「傳承」，但我知道能夠因地制宜、因主題聯想出不同的變奏，才是真正的接棒，也才是最讓人欣喜及感到安慰之處。

🏃🏃 合作要「對等」，參與者之間要「品味相同」才能成功！

🏃 把受到的「惠」加值轉乘出去，創造更大更多元的成功。

沒有技術就沒有藝術？

「舞蹈空間」和香港「進念‧二十面體」的胡恩威在二〇一八年共同策畫過一個「劇場實驗計畫—Innovation Lab」，和相識超過二十年的朋友合作，胡導還是有好多讓我「驚豔」之處。

這個計畫起緣於對台灣製作生態的有感而發，目前的舞蹈創作，常是在作品編到相當程度後，舞台、燈光、視覺等技術劇場相關設計才開始加入，設計群多是扮演「服務性」的角色，而不是創意的共同開發者。

編舞家如果覺得表演者該穿裙子，設計者會順著去想是大圓裙還是連身裙，不會再提出褲裝或是其他可能；舞台上想要一個門，設計者會想可提供一個什麼樣的門，而非到底是不是真的需要那個門。如果是「大廚」說什麼就給什麼，一切好像也簡單，但隨著演出形態的日新月異，一個製作若能聚集到更多創意頭腦，開發與想像的空間應該更有可為吧？

但礙於參與時間與經費限制的現實，要全面改變製作的體質並不容

易，但如果是大家對彼此的「行當」都能有些基本概念，像是編舞家能夠懂得一些不同燈具的效果，如果作曲家能更瞭解視覺影像的語彙，在創作過程中同時考量到別人的「鞋子」，那開發創意的方向是不是會有些不同？討論的結果會不會因為更理解而超過設想？於是我想找一些不同背景的年輕藝術家來試試看

原本我想將這個計畫定名為「明日工作室」，以期許對未來整體創作環境的改變。沒想到，胡導一開始就毫不客氣地「批」起來⋯「什麼明日？不能等到明日了！現在就要做！」於是 Innovation Lab（創新實驗室）就因此被定名出來！

五天的工作坊課程裡，有幾句對話最打動我心⋯

「五花八門的『科技』的確可讓人有『原始人看到火』的驚喜，要如何才能保持對這些新知的敏感度？」

胡導舉了一個「連環扣」的例子⋯

「好奇！以及想『省力』！」

他平時吸收新知，不是去觀賞行內的演出，而是從最能展現酷炫科技的車展去尋找。去年他因此發現一個可以做成極大片、無縫鏡面的薄膜。這材質原先只是被廠商用來貼在天花板上，從高角度反射出敞蓬車

體的內部，他卻進一步看到更多的可能性。

於是，他先說服廠商來贊助演出，接著也為這新材質設計出一個廠商從未想像到的用法。他將一個黑盒子劇場圍成高達十四米的四面鏡牆，搭配燈光、投影的舞蹈相疊出層層幻影，創意的呈現方式讓廠商大樂，他也找到表現設計的利器。新式的薄膜比起使用真正的鏡面不僅省力、省時又省重，整片施作也解決拼接的困難。

工作坊中另一個有趣的對話是：

「我想要一個帶著『惆悵感』的燈光！」

「？？？」

這種訴諸抽象「感覺」的用詞，在創作者間的現實對話中比比皆是，所以如何找到有效率的「正確」用語就顯得相當重要了。什麼是構成「惆悵感」的燈光要素？如果這個「惆悵感」能夠被進一步轉譯成「冷色系、小範圍、有點背光、偏暗」的燈光，那被「翻白眼」的機率就一定會降低了。所以胡導進一步鼓勵參與者：「沒有技術就沒有藝術。」本位之外的知識，都有助於本位思考的完成。

三十位參與的年輕藝術家中，有一位引發我們特別深思！

第一天，以演講為主的課程讓她覺得「新意不夠！」第二天，多了一些議題討論，她覺得「好像好玩了一點，但還不是想要的！」第三天，她請事假，也自覺應該已沒有足夠時間完成導演的作業，索性就放棄第四天課程，不再出席了。但到第五天下午，每位學員依導演要求發表個人作品時，她還是託人播放她的影片作業，同時也想瞭解導演的看法。

胡導平靜地說：「影片成熟度夠，但如果可以試試讓影片在小劇場呈現，看看用一萬流明的投影機呈現出來的效果，或是加上燈光，或是噴了煙之後的可能性，會不會找到和原先不一樣的設想呢？」

看來技術和藝術的結合或許還有一大段路要走，或許也像另一位學員提到的：「沒有增加，就不會知道怎麼去減少。」所以，我依舊期待大家都能從好奇中，找到更省力的方法！

看看別人，想想自己！

以子之矛，攻子之盾，無往不利啊！

是旅途，
也是歷練

123

舞蹈空間組團赴港參加進念 • 二十面體 Tech Lab 工作坊，黃申全運用鏡面與視覺影像導演的作品《五分鐘》

肝膽相照的功夫

從二〇〇四年認識荷蘭策展人羅勃至今已多年，我們因為常有機會密切工作、巡演、會議、閒聊，總以為彼此相當熟識了，直至最近為舞團三十週年紀錄片特別專訪他，在短短四十分鐘內他知無不言，觀點及用字措辭都讓我有「學無止盡」的驚嘆！

第一個問題是請他簡單交代認識舞蹈空間的過程。他提起自己最初是透過曾任國光劇團團長的鍾寶善認識到舞蹈空間的，接著聽到阿姆斯特丹國家劇院總監彼得（Peter Hoffman）談起，來台灣參加台新獎評審時對舞團留下的深刻印象，所以當他邀請舞蹈空間首次去荷蘭演出時，羅勃特別留心，進而接手主辦了舞團往後的三次巡演，成為舞蹈空間在歐洲的經紀人。這雖只是一段歷史的陳述，但其中包含許多互為「貴人」或「伯樂」的情誼，大家都將自己的獨門眼光長期鋪陳並不吝分享。

難能可貴的是，羅勃在清楚說明事情來龍去脈的過程中，對於得自別人的協助他不忘給 credit，有意識、也感激別人的功勞，而不是獨攬成果，這種懂得「知恩」的態度讓他在行內贏得敬重。

他對於朋友總是真心誠意，不是「榨取」知識而已，甚至還會貼心地找機會「報答」。所以舞蹈空間在荷蘭演出時，他會邀請已退休的 Peter 來觀賞，給舞團驚喜與鼓勵；即使事先已告知他沒有人可以協助翻譯的狀況下，但他還是堅持出現在鍾團長的告別式上，默默地為老朋友送行，這些暖心的舉動也就不會令人覺得太意外了。

而他提起的這段往事，彼得的推薦我是知道的，但對於鍾團長更早一點的推薦則是一無所悉，經由這個多年後的訪問，才打開塵封的故事。

國光劇團是京劇團，原本與現代舞團可說是毫無關係，但正是這個「不相關」，團長的推薦顯得特別「客觀」，聽者接受度也就相對提高。而羅勃也懂得借助品味相近朋友的經驗，像他深知要獲得彼得好評並不容易，所以透過他的眼光，開啟與舞蹈空間接下來十多年的合作。

有時，這些推薦一時之間難見「實惠」之處，但誰知過一段時間說

不定還會有所「反饋」。舞團在二〇〇三及二〇〇五年分別有機會和國光劇團合作，這次演出，最大的亮點是讓人「分不清誰是京劇演員、誰是舞者」，成功融合兩種訓練截然不同的身體語彙，讓兩團的年輕表演者得以相互交流，由跨界經驗重新審視自己的本行，作品也因此有機會帶至荷蘭、比利時及瑞士等地「宣揚國威」，擴大了僅用京劇表演的可能性。

對羅勃的第二個提問，是想瞭解他曾有機會擔任國光、優劇場、無垢舞蹈劇場、當代傳奇劇場、朱宗慶打擊樂團等台灣最具代表性大型團隊的經紀，為何還要協助像舞蹈空間這樣的中型團隊？羅勃用了有趣的比喻：「大團是品牌，一出手就可以符合觀眾的期待；舞蹈空間則是『私房菜』，不用標準作業流程，但可以做出好吃、驚喜、扎實的『獨特口味』。」他精準的用詞，把宴席與小廚的價值與賣點做了清楚的區分，也難怪他在行銷宣傳上總是也很能掌握重點。

但面對一個「菜單」變化性很大，不是只推出單一藝術家作品的舞團，那羅勃要如何將舞蹈空間推薦給國際劇院？想不到他說：「如果不

能從固定的風格去介紹舞團，那我會介紹團隊幕後的核心人物，他做過什麼、怎麼做。」這是我從來沒想過的一招，我一直以為作品永遠是最重要的核心，原來他還會從別的層面下手，讓人能夠跟著他看到更寬廣的視角，老王賣瓜只說瓜甜還不夠，來個產銷故事一定會更打動人。

訪問的最後，也請羅勃談談他最喜歡的舞蹈空間作品。他提到：

「當然是我與舞團在二〇一五年合作的《廻》。因為作品中所用譚盾的音樂很棒，舞蹈、場景等等也都很好，這也是我第一次從頭參與一個製作。四年間讓我學到最多的是，製作人不是把藝術家放在一起，作品就會自然產生，每一個流程都需要經營與等待，就像知名編舞家季里安說的：『成長是需要等待的！』」

「這期間，很多時候，我忍不住向同行的妻子瑪莉亞碎唸，事情發展為什麼會不如預期？瑪莉亞於是提醒我看看平珩怎麼做。演出過後，我也開始檢討，大製作的確讓人震撼，但製作過大，也造成巡演不易，所以下一次，我一定會更注意。」

原來合作發展的背後，我們都有「不為人知」的小故事，但即使已

1. 舞蹈空間首次至荷蘭演出的阿姆斯特丹國家劇院

2. 阿姆斯特丹國家劇院彩排

3. 跨國製作《迴》全體工作人員合影（後排左起編舞家楊銘隆、製作人平珩、作曲家譚盾、國際製作人羅勃、編舞家伊凡，服裝設計林秉豪、導演喬許、副導演凱西、前排右一排練指導陳凱怡，其餘為所有參演舞者

過了一段時間，他還是在冷靜地持續思考與調整。專訪過後，我去信謝謝他撥冗受訪，老先生溫和的回信，「很開心接受訪問，這讓我反思我的工作、我學到的『教訓』，以及如何再向前走。這也把很多人要我做個影片來介紹台灣舞蹈的構想，『磨』得的更清楚了！」

與舞蹈空間這樣的肝膽相照不是一天二天可以促成的，羅勃對自己相關的每一件事都有「看到透」與「看到精」的能耐，他的「睿智」與「銳利」值得仰望。

靠關係可以省力，但不能只是「利用」關係。

對所作所為的反省與反思，是走下一步最好的動力。

不平凡的時間表

表演藝術節目常會為了計畫訂定時間表，如果能夠照表操課，計畫應該就可以完成，但時間表的功能僅限於此嗎？

二〇〇六年音樂劇《歌劇魅影》要在國家劇院演出，這是劇院首次與國外經紀公司合作音樂劇，光是要操作六十三場演出票房的難度已是很高，如何落實國外已十分成熟，而國內還在手工業階段的劇場裝台，則是更大的挑戰。台灣一般演出，多是週一進駐劇場，用每日早、中、晚三個時段，總共約八個時段準備好舞台、燈光、音樂等技術事宜，週三晚上起開始彩排，第五天就開演了。而《歌劇魅影》的裝台準備長達三週，這是完全沒有過前例的狀況，因此大家都磨刀霍霍，想要好好瞭解大吊燈衝向觀眾席、划船划到暗藏在地底的魅影等等，這些令人眼睛一亮的舞台技術是如何完成的。

這趟難得且機會絕佳的學習之旅，是由劇場「小巨人」林家文領軍國內的技術團隊來搭配國際劇組，不同於以往以三小時為一個時段來操作的模式，家文那次竟然訂出一個以每小時分劃分的工作計劃。別以為三週裝台時間比以往多很多，根據這樣的小時分配後，所有參與工作人員才知道要一刻都不得閒才趕得上進度。當然訂出時間表只是初步，如何改變台灣劇場技術人員的工作習慣，如何要求大家同心協力達成每小時的工作要求，則是家文在這三週裡更大的挑戰。

經過精確的進度要求與確實的執行訓練後，技術人員在接下來六週的演出中，也表現出高水準的工作態度。尤其是演出場次完成三分之二左右時，外國技術人員突然無預警地在某日下午來了一次臨時演習，以「抽考」方式提醒大家專注的重要，避免因為過度熟練而掉以輕心，打出時間表上沒有註明的心理戰。而順利過關的技術團隊，也讓家文大大地鬆了一口氣。

家文擅長整合複雜技術問題的功力，也顯現在二〇〇九高雄世大運的開幕演出活動上。由場館四個出入口進出的表演者超過四千人，再加上各種大型道具，繁忙的後台交通讓家文需要準備時間表更形「立體」，

在分秒不差的時間內，由誰帶領那組人的動線都要一一註記。加上現場的燈光、投影、二十台攝影機架設及施放煙火等等環節，甚至霹靂布袋戲慨然出借兩百尊價值不菲的戲偶上下場，這一切都需要細細準備規劃。

儘管開幕活動的總導演——臺北藝術大學朱宗慶校長的盯人工夫一流，工作會議開會密度很高，但各項目工作細節，還是要靠細項負責人自己來掌控。像我只能顧及演出進行中，場上所有的人及物在該出現的時候一定要出現，幸虧有可靠的家文來才能處理難以想像的後台與技術工作，這種專業築起來的信任，自然也不是單單用時間表就可要求到位的。

表演藝術界還有另一位時間感極佳的「奇人」，就是表演藝術聯盟前理事長溫慧玟。每當為企劃案要做口頭報告時，她往往能像政治人物在辯論一般，總在限定時間一到，鈴聲響起的剎那做出最完美的結論。要達到她這種「境界」，最好的方法當然是準備文稿，多讀多練，並刪除廢字，再調整語氣及強調重點，這樣才能精準的將時間分配得恰到好處。經過多年歷練，我才可以勉勉強強地歸納出，十分鐘的報告約用A4三頁文稿來準備最為適當，但如果我不是照稿宣讀，時間的掌握一

定會不理想，即使經過多次讀稿練習，還是有可能因為緊張而加快速度，唏哩呼嚕的都讓評審們跟不上。所以我對於慧玟這種安定、有重點、不讀稿也能讓藏在肚子裡的時鐘發揮效用，自是十分佩服。

慧玟對於工作時間的分配也很驚人，她曾經每年跑透透的去巡視所主持的雲門舞蹈教室在全台各地，以及在香港、蘇州的計畫與分店，她還會和雲門超過百位舞蹈老師們一一會談，資深老師至少每年一次，新進者則達兩次。其中還有好幾年，她負責主持文化部「活化文化中心」計畫案時，一般訪視委員是評鑑二到四個場館，她則是二十個地點全走過，以便提供標準一致的觀點。她對主業及「不務正業」的部份，都投入相當時間，這個「量」驚人的時間表，正可看出她為提升表演藝術環境所付出的高度熱忱與用心。

舞蹈空間舞團經理葉瓊斐面對的時間表則是另一種狀況。舞團平時依行事曆運作，但不能訂得太死，要能隨時滾動。如果接到可增加舞團收入的活動邀約，葉經理通常要先顧本：這活動會花多少時間準備？是否會影響現有排練？舞者行程能否妥善安排？要能先顧及到「人情」，才可接案。

面對個個是藝術家的製作群，瓊斐也要小心伺候，提供各種時間表備案。藝術家比約定時間早到，就必須立刻放下手邊工作迎客；面對有些比較會延遲的藝術家，交件時間是否要比預計提前些，以便有個緩衝。

如果交件真的遲了，那其他相關時程因應的修改與調整是什麼？藝術家喜歡喝什麼樣的咖啡、吃哪家排骨飯？要不要將約會時間提前，先吃午餐聊聊，聯絡一下感情？瓊斐就是靠著這樣種種應變，把大家當成朋友而非「工具人」，合作也才能牢牢掌握在她的手中。

看來訂定時間表很重要，但理解時間表訂定背後的意義可能更重要。時間表是一板一眼，運用時間表的人才是讓這整件事有意義的關鍵。

凡是照本宣科、墨守成規都不會有進步。
再呆板的事都有讓產生它不平凡的可能。

用力工作也用力帶
動辦公室氣氛的葉
瓊斐

場館溫度計

最近聽好多人回憶起，誰誰誰的第一次演出是在皇冠小劇場發表的，其中有不少節目我仍記憶猶新，但也有不少已經淡忘。當年只要有人想發表，我就提供劇場、開門迎接觀眾，這一回想才發現，這種相挺原來是需要十足的「勇氣」，而勇氣也許就是來自內心的篤定。

我父親將他的皇冠大樓，提供給畫廊、劇場及舞蹈工作室進駐，而以藝文中心之名於八〇年代初重建，位於市區黃金地段的八層樓空間，其中就有二層樓作為舞蹈之用。曾有人相中此處的地利而欲以超高價收購開辦私人俱樂部，但父親只是呵呵一笑地拒絕了，他不僅從未過問我對於使用場地的回收狀況，反而常為人來人往的熱鬧情況而開心。所以我心中這種「處變不驚」的篤定，應該也就是從這種被信任與欣賞中被培養出來。

父親一向默默支持我所有的做法，甚至還在一九八五年幫我設計

了第一屆「皇冠迷你藝術節」的封面及版型。到了一九九四年皇冠雜誌

四十週年時，我一舉將藝術節規模擴大，以「堅強而豐富」的陣容回報

這些支持，邀請到陶馥蘭的多面向舞蹈劇場、馮翊綱與宋少卿的相聲瓦

舍、李永豐的紙風車劇團、黎煥雄的河左岸劇團、古名伸舞團、蕭靜文

舞蹈劇場與舞蹈空間舞團共襄盛舉，以「一時之選」讓大家看到小劇場

發展的動力。而在一九九八年始，還開啟與亞洲八個城市互換節目的「小

亞細亞戲劇／舞蹈交流網絡」，一步步走向國際。

父親也經常造訪演出現場，常因看到演出型式的多元而非常欣喜。

最記得他和一堆粉絲擠在一起聽紐約前衛音樂創作者 John Zorn 音樂會之

後，第二天還忍不住和我聯絡，說他可沒有被高分貝的音量嚇到，反而

大讚是「開眼界」了。

　　一路走來，我也總希望我們的場館能提供溫暖的支持，畢竟沒有好

的軟體，徒有硬體也是惘然，場館的存在就是為了讓藝術家盡量無後顧

之憂的。我們劇場的工作人員不多，但個個都是包打聽和好好小姐，團

隊應急要「借一下電腦？」我們會立即起身「請！」對於有沒有筆、訂

書機、電池、延長線、轉接頭、要影印、錄影等等要求，都是欣然去準備。

如果因為我們的協助而讓演出更圓滿順利，不就是雙贏？

當然，像皇冠小劇場這樣一個實驗性高的黑盒子劇場，除了行政小事物外，對於創意更是要無限支持，所以劇場的座椅可以任君排列組合，單面的、雙面的、四面環繞的、無座位的都視為「小事」。灑水、噴煙、打造水池甚至游泳池，只要防護有方，當然都可行。

我們習慣了這種「有求必應」的工作模式，和國內其他場館打交道時，有時難免會感受到不同的冷暖：有的場館會早早訂出工作時間表，方便讓大家照表操課；有的則會很急地催要資料，今天提出，明天就得奉上；有的場館熱心安排推廣活動，有的只會提醒你票房不好、要幫忙動一動噢。對於其他各種技術的超前部署，當然得到「不」的可能性是高過「放馬過來」。

前台的服務志工，也各有冷熱不同。有的聚集在一起是為了說話聊天，有的不但完全投入演出，事後還可以分享交流；有的看到觀眾留下來踴躍填寫意見表，會覺得很開心，有的是只想快快打烊熄燈。

當然這些點點滴滴不會只讓我們「意冷」，反而激發出很多新的想法與做法，如何因時制宜，怎樣找到「搏感情」的方式，才是行走江湖

上圖：由父親平鑫濤找圖設計版型的第一屆皇冠迷你藝術節

下圖：第一屆皇冠藝術節，在父親的建議下，以一份菜單型式呈現

的挑戰。而我最佩服我們經理葉瓊斐的地方就在於，即使是素未謀面的人，她也可以因為經常講電話而搞到如熟人般的以「是我！」開始對話。

三十年的工作經驗，讓沒有任何表演藝術背景的瓊斐，成為最全方位的製作人才，特別是在製作時間與經費的掌控上高人一等，總是能找到讓對方可接受的方式合作，在既不減損原設計的創作精神，又能在團隊可承受的預算範圍內完成。

我有幸在一個被支持的環境下工作，我也努力實踐這種「看喜不管憂」的行事作風，缺點人人可挑，但找到解決問題的方法，能夠看到正面的點，才是可以持續走下去的動力。

感謝父親多年來教會我最重要的工作態度，也謝謝他一路相挺，即使到此刻依舊受用。

規則是人訂的，只要是人訂的，都有例外的可能。

法理之外，總有人情，將心比心，萬事可行。

神奇的科索劇場

與藝術家合作，就像是來一趟自助旅行，你會先做一些準備，但沿途的風景、駐足的路口，可能不一定是原先的預計，那種「自由」會比旅行團更令人深刻，也會有更多的驚喜，與科索劇場的合作就是這樣。

二〇一三年，因西班牙編舞家瑪芮娜而結識科索劇場（Korzo Theater）。這個位於荷蘭海牙的劇場，原本是電影院，現在由相連的新舊兩座建築組合而成。保留舊建築磚牆的現代建築內，為藝術家交流而設想的種種設計，都清楚標示出這個劇場的核心精神。

劇場一入門，就是一個咖啡餐酒廳，白天讓藝術家們可以自在開會或「自閉」處理業務，晚上三個劇場的觀眾，都可以先在這裡喝杯酒暖暖心情。演出結束後，更是藝術家與觀眾交流的好所在。有時還怕節目不夠似的，三個劇場演出間的空檔，還會辦些小小型的音樂演出來助興。

在這個「要塞」裡，藝術家與行政人員時不時會因為午餐或咖啡相

遇，隨口問候或是趁機坐下聊聊，解決當下問題也是常有的事。當然餐飲的價位及品質也都很不錯，更會提供當天演出藝術家免費飲料券，鼓勵大家多多運用地利。最棒的是不設打烊時間，陪伴藝術家在演出結束後想要玩到多 high 就可以多 high。而單單提供了很有特色的一款捷克啤酒，就獲得世界級編舞大師季利安的肯定，決定在離開他一手打造的荷蘭舞蹈劇場後，以科索劇場為家，定期發表新作。

科索劇場的另一個「心機」是讓行政、技術、藝術家到辦公室或五個排練室之間，都必須經過後台的中央交會點——廚房，這裡於是成為中午休息喝杯茶、吃個三明治、演出前藝術家晚餐、互相打氣的好所在。

科索每兩年會舉辦一次 CaDance 舞蹈節，平均大約有二十個節目左右，與一般劇院非常不同的地方在於，它不是選節目來參與舞蹈節，而是真正製作這些節目。劇場會指派製作人及技術人才，編舞家可以先討論及試行對創作的構想，在舞台、道具等接近成熟後，才開始與舞者排練。這種在一年前就開始「安定」編舞家的工作模式真是「前所未見」，也讓舞者的排練達到最高效率。

像遇到科索劇場駐館編舞家瑪芮娜，這種非常擅用物件來創作的藝術家，科索絲毫不會覺得麻煩，反而興致勃勃地跟著她開發新玩意兒，

即使堆滿舞台的落葉讓人皮膚發癢、很難搞的黑煙讓大家一起「灰頭土臉」、全館上上下下各個角落都被扁豆入侵，他們還是不會皺一下眉頭。

相反的，他們還更重視瑪芮娜的創意與成長，初次合作是安排她在週間發表新作，第二回就改至更好的週末檔期；新作起初是在首演半年後才安排各地巡迴，逐漸發展成演出當季就安排巡演的「打包票」模式。

二〇一五年還推薦瑪芮娜獲荷蘭銀行「卓越舞蹈獎」，由海牙市長親臨頒獎。舞蹈節期間，科索也會邀請三、四十位策展人來觀賞，有計畫的為大家推薦不同節目，以各種實質行動支持幫助藝術家「節節高升」。

舞蹈空間與科索劇場的合作，就在那種「有機」的建築物中自然而然的發生、成長與彼此學習。藉由它的鼎力牽成，搭起和荷蘭舞蹈劇場、瑞典斯堪尼尼舞蹈劇場與西班牙花市劇場共同製作的橋樑。而我們的舞者也和科索劇場三度赴歐，與國際舞者共同開發新作，為作品注入適度的「台灣味」，也讓大家見識到台灣舞者的實力。

當然，促成科索劇場這種「無私」體質的關鍵人物有二位，一是溫文儒雅的前總監 Leo Spreksel，以三十年時間，將科索打造成為荷蘭最大的製作公司；另一位則是製作總監 Stacz Wilhelm，協助藝術家完成製作的夢想。他們兩位提攜藝術家、信任藝術家，但也懂著運用最好的方法

1. 科索劇院外觀
2. 科索劇院保留原建築牆面的劇場

| 1 | 2 |

3. 科索劇場 Stacz（正面）導覽劇場

| 3 | 4 |

4. 科索藝術總監 Leo（右一）與台灣駐荷辦事處代表及作者在廚房巧遇閒談

是旅途，
也是歷練，

來「掌控」藝術家的工作狀況。像科索經常有外人或學校來參觀藝術家排練，二位主管就會不著痕跡地藉這一小段發表機會來瞭解作品進度，並參考藝術家與參訪者之間的對談，以為行銷與票房推動的切入點。

科索劇院成熟的運作機制，使它不局限在小型製作，舞蹈節時還會擴及至其他劇場演出，巡演包含荷蘭各地、比利時、俄國、德國，甚至遠至南美洲等地。舞蹈空間在二〇一四年到德國德勒斯登演出《時境》時，幸好有科索這樣的合作單位才可以借到百公斤的扁豆，大大節省了貨運的開銷，Stacz 還特地自費飛抵觀賞，給予實質支持。而另一個大型製作《迴》，也在台北首演後，經過科索劇場的安排，到荷蘭巡演了四場。

單看五十、一百與兩百個座位的三個劇場規模也許不算大，但科索可說是劇場界的「小巨人」，互相牽成的製作能量與視野是不容忽視的，也是我們國際旅程中最值得駐足的亮點。

如果把服務想成是一種開創，態度和心情就會不一樣。

單單去執行，工作的樂趣很有限，當作夢想去完成，才是美妙的事！

邂逅「桃花源」

二〇一六年，我拜訪了遠在天邊的斯堪尼舞蹈劇場，這個位於瑞典第三大城馬默爾市的舞團，從編制、劇場設施到運作方式，無一不讓人「口水直流」，真是一個夢寐以求的好環境。

這個複合式的劇場坐落的地點原本是造船廠的船塢，坐擁三連棟的高大寬敞空間。配備排練室、劇場還不算稀奇，長達百米的佈景工廠，可以讓他們無拘無束的設計與製作大型佈景，那天光是看到好幾棵大樹同時在上漆，就明白尚處於「第三世界」的台灣表演藝術，在我有生之年都看不到這樣的便利與規模了！

超大的佈景及繪景工廠是與馬默爾的歌劇院合用，平時歌劇製作比較需要大型道具搭配，但舞團每年也會固定在歌劇院演出大製作，這時工廠就可以派上用場。想用時有得用，經費又不需獨立運用，真是天大

的好康。

這裡的舞團舞者編制有十六位，不算太大，其中有半數是永久舞者，半數是約聘。我很好奇的想要瞭解什麼叫做「永久」？萬一遇上有舞者跳不動了，又走不掉怎麼辦？知無不言的藝術總監 Åsa Söderberg 分析道：「永久舞者要經過五年的試用，所以能留下來的必定是精英，在表演或各方面經驗都要出眾。然而舞者的肢體能力雖會與時俱進，有時少部份永久舞者表現的確會有點不夠積極，但舞者即使有『終身』保障，也沒有人真正想要待上一輩子，時候差不多就會另謀他路了。」

所以舞團非但沒有「留來留去留成仇」的煩惱，反而還頂會善用老舞者的智慧，邀請他們來擔任客座編舞家的助理，並運用與創作者的近距離相處，在開演前為觀眾導聆，分享他們對作品的內幕觀察。這樣一來，舞者們與舞團維持了長遠的好關係，也成為舞團有價值的資產。

對於舞者的照顧還可從設備完善的皮拉提斯室看出，舞者即使受傷，也可以依個人身體狀況運用這些設施維持適度的活動。聽聞北歐人愛桑拿，沒想到舞團真設有桑拿室，舞者排練完可以就近好好放鬆肌肉，羨

1	2
	3

1. 斯堪尼舞蹈劇場大廳
2. 斯堪尼舞蹈劇場佈景工廠
3. 斯堪尼舞蹈劇場簡約的正門

是旅途，
也是歷練，

剎人哪！

原以為北歐人比較冷漠，但他們有一些貼心做法很讓人心暖。Åsa特別邀請我們參加週一的早餐會，她簡單交代一些相關事物後，便向全體人員介紹我們，以便我們接下來在各部門串門子時不會顯得太唐突。這種在週一的「伸懶腰」，既輕鬆自在又充滿「人味」。

舞團雖然會增加一些餐費支出，但讓行政與舞者之間有固定交流，大家還會分享前一個週末演出時的觀眾反應，便自然而然拉近彼此的關係。

同樣的周到設想也可從劇場開演時間安排看出，既依據民眾作息習慣訂定，也兼顧上班族與年長者的不同需求。他們週五是七點開演，大家可以下班後來劇場；週六提早到六點，方便大家看完演出後去聚餐；周日則是在下午四點，比較適合年長者出門，也適合在「懶洋洋」的午餐後來看演出。

開演時間同時也得考慮到週間與週末大眾運輸工具的發車頻率，也正因為交通不夠便利，致使Åsa對於這個像「天堂」的家，還是有點不夠滿意，一直覺得還有改進的空間。因為位處新開發地區，周邊店家並

不多，市政府掛保證的後續開發，十年過去了，還沒看到什麼進展，致使觀眾的成長比較緩慢，因此 Åsa 大膽表示不排除將舞團搬回市區中心的可能。

在台灣，如果我們任誰有了這樣五臟俱全的工作環境，一定不會想要離開在這「桃花源」了，但 Åsa 不安於現狀，不忽視開發觀眾的潛力，甚而不怕麻煩去找其他的可能性，讓節目發揮更大的效益。而在相對穩定環境工作下的舞者們，自舞團退休下來，還繼續回饋在相關的教育與推廣活動上，成為後繼舞者與舞團間的平台。所以雖然看來硬體我們是趕不上了，但「桃花源」不該只看硬體，而是要在思維、策略中有獨特的想法！

有型有款的劇場們

我談不上走過大江南北，倒是看過不少有型有款的劇場，這不是指他們設備有多先進，而是欣賞他們的與眾不同的想法。

坐落位於日本關東茨城縣的水戶藝術館（Art Tower Mito），在一九九〇年一落成便成為水戶市的地標。日本知名建築師磯崎新為它設計了一個一看就忘不了的展望塔外形，加上懸空吊掛巨石的水池，都說明了這個在人口僅二十六萬城市內的場館，有著「人小志氣高」的氣魄。

有別於世界上其他任何場館，水戶藝術館將專業音樂廳「必備」的管風琴安置在大廳，而非音樂廳內。這項「獨步」全球的做法，是因為他們考量到管風琴的音樂會數量很有限，為了增加這項「大投資」曝光機會，將其置於人來來往往的大廳，每週固定安排演奏，成為場館的特色。

而在音樂廳裡，連活動式座椅都採用與環境無違和的木材質，搭配藤編座椅，既賞心悅目又令人不禁讚嘆日本人對細節處理的用心。

皇冠
CROWN
807期
2021.05

807
2021.05
特
企
畫
慢
慢
習
慣
人
生
不
難
吳
鐘
博
高
粱
與
金
門

用藝術家的心

藝術想

平珩 著

「國家文藝獎」得主、前兩廳院藝術總
凝鍊30年工作經驗的智慧結晶

平珩 著

作為台灣舞蹈界「藝術行政」的開路先鋒，平珩從創
舞團開始，便發揮「無所不能」的多工的
細節，逐漸領悟出「打破框架」的
座橋梁，將每個藝術家的出類拔萃，轉換為每位觀眾生命
會，不管正在從事表演藝術工作的你，還是想要了解舞
人知秘辛的你，甚至只是合下「看熱鬧」的你，本書都
嶄新的視野，為日常工作創造價值，昇華每一無二的「

創意 01

藝想天開
平珩的創意工作學

平珩 一著

聯經出版

藝想天開

平珩 的
創意工作學

「人」沒有標準答案
「心」沒有根深蒂固的限制

創意，就是你的核心競爭力！

知名日本戲劇導演鈴木忠志位於靜岡市的劇場，則又是另一種風貌。

除傳統劇場外，他特別設立了戶外劇場，讓大家用完全不同的心情觀賞演出。主辦的藝術節在戶外劇場首演後，還會有烤肉等與觀眾共餐的傳統，拉近觀眾與創作者的距離。他為藝術家設計的居所，沿著茶園而建，從色澤、屋型至觀看視野，在在可感受到寧靜平和的日本風格。

鈴木創作力驚人，可同時在藝術節中發表室內及戶外劇場新作，他的表演訓練方法也早已成為世界重要的門派。常聽聞他對門生十分嚴格，生起氣來甚至可能把劇本直接丟過去。但我所認識的他卻意想不到的客氣，見過一次面後，只要有機會，他總是記掛著要再打一次招呼。我不過是大劇場管理的過客，他都認真看待，何況對於其他所有事物？我在他的劇場世界裡，看到無限的可能，甚至連一個小小的廁所標誌，都是線條流暢、精簡又有藝術感，真是可敬的大師。

相對於日本，馬來西亞吉隆坡也有一個有趣的劇場，這是由一個廢棄的百年車站擴充而成的園區。興建模式採政府與民間合作，以園區四周的商用住宅經費所得籌建位於中心的劇場。劇場在啟建之初，就由建築師與藝術家共同合作，所有設計都符合藝術用途，避免了很多劇場都因為不夠實用而不得不浪費的二次施工費用。

走進劇場，立刻被五顏六色不規則的座椅吸引，活潑的用色讓大家恍然大悟，誰說劇場座位一定要整齊劃一呢？觀眾席採取左右不對等的隔音牆設計，也展現跳脫制式的想像力。劇場內的洗手間，則是以黑白地磚搭配出明亮圖案，雖說是為了節省經費才裝設的長條洗手台，看起來反而是頗具設計感。

新建築有配合使用而設計施工的優勢，那老舊劇場難道就會沒搞頭嗎？當然不是。法國里昂歌劇院就在它古典的建築上，加了一個現代的帽子。加裝部份是視野極佳的舞團排練場，在這可以「君臨城下」的好地方上班，舞者對於舞團非常多元的節目取向，也就甘之如飴了。而法國人的時尚感，甚至可以表現在前台服務人員的制服上，里昂舞蹈之家（Maison de la Danse）黑色帶些暗金的服飾，穿起來既正式又不失藝術感，完全提升了「服務員」的層次。

當然也有些老劇場維持著古風，不是靠硬體製作出好節目的。久聞戲劇大師彼德‧布魯克（Peter Brook）的「空的空間」，很欣賞他能用最精簡的舞台來呈現非常值得玩味的主題。他的北方劇場位在巴黎的一棟大樓內，招牌不明顯到幾乎要錯過了，一個像是沉睡百年的歌劇院式劇場就悄悄隱身其中。大師的作品就在這灰暗、沒有機關的劇場裡誕生，

看著這幾乎可以稱為「簡陋」的劇場，不由得對超過九十歲還在創作的大師更生敬意。

舞蹈劇場巨擘碧娜‧鮑許的烏帕塔劇場則是另一種厲害。碧娜作品的舞台設計從沒底限，滿佈咖啡座椅、落葉、泥土、康乃馨都還不算太難，幾個要用到水，甚至大河馬的作品，應該都會是劇場的「惡夢」。她的烏帕塔劇場看起來就是一個老舊的歌劇院，舞台更覺得「破舊」，但這絲毫不減損她的想像力，還因為「研發」的成功，讓其他劇場追著跑，挑戰劇場使用的可能性。

有著更加破舊劇場是法國陽光劇團（Le Théâtre du Soleil），創辦人莫努虛金（Ariane Mnouchkine）是位性格得不得了的導演，整個劇團就是完完全全的「烏托邦」。劇團位於巴黎近郊廢棄的彈藥庫內，從「強佔」到終於可以落腳，莫努虛金每齣戲都花了一年半載找資料排練，一旦在自己劇場首演後，便展開世界巡演。長達年餘的巡演一結束，作品便很乾脆地走到生命盡頭，不再搬演。

全體演員像是以劇團為家的大家族，從打掃至煮飯工作統統一起分攤。也正是這樣以團為家，若是在巡演時碰上聖誕節，老太太會設計各種創意遊戲，細心地為演員們舉行熱鬧的聖誕趴。陽光劇團的每個角落

都塞滿各式各樣的物品，「家味」十足。他們的節目常常會長達五、六個鐘頭，中場休息時演員們便會化身為服務生，伺候觀眾吃喝，跟大家打成一片。老太太很左派，說服大家「共產」，一心想用戲劇改變世界。

我們拜訪約談她的那次，因為找不到路而遲到半小時，灰頭土臉的用很小心，但很誠懇的態度表明來台演出的邀請，她也很乾脆地說：「真的要找我？」我和節目經理肯定地齊聲回答：「是！」她便說：「好！」

一切就定案了。

好玩的劇場都是靠這些有趣的人才真正活起來的。

有想法，才有生命。

美在人心、細心與用心。

1. 水戶劇場的戶外雕塑水景
2. 鈴木忠志為客座藝術家準備的茶園小屋

1	2
3	4

3. 里昂芭蕾舞團大排練室
4. 陽光劇團排練舞台區

是
旅
途
，
也
是
歷
練

化妝室也需要想像力？

我隨舞團走過至少三十五個城市，對各個城市的認識多半就是指劇場與旅館之間的路上，主要時間都是花在準備演出，所以好玩或是有好康的劇場最能讓我們留下深刻印象。

舞者們的演出服裝，通常多是用噴酒精的「自然揮發法」來清潔，總要等連續演出告一段落後才能送洗，所以在國外，最能讓他們「欣喜」的，就是表演後可以有專人來收拾及清洗演出服裝、第二天又能整燙完畢的劇場，這種「大牌」待遇，在台灣可是完全不可能享受到的。

劇場如果能夠提供浴巾，也會令舞者相當開心。畢竟在旅行時，舞者帶著各種練習衣及雜物已夠沉重了，能在大汗小汗排練或演出後，有一條大毛巾暢快淋浴再清爽地返回旅館，就是不得了了。

為舞者準備餐點也是旅程的重頭戲。早期我們到了一個城市，總要四處尋找中式餐廳，還要討價還價，研究如何可以做出比較接近台灣的

便當。現在隨著亞洲人口日漸增加，在歐洲各城市找到有肉有菜的飯盒或麵點越來越容易，但吃飯的氣氛可就要靠各劇場來營造了。

國外劇場的後台，都會有一個稱之為 Green Room 的用餐室，有的富麗堂皇，與劇院的年代相襯；有的則是提供簡便小桌，可以隨意分組。但舞者好像都比較喜歡有個大桌一起用餐，感覺可讓巡演更緊密團結。劇場若能提供餐具、桌墊，也能助長吃飯氣氛。有時劇場還會安排自助式餐點，讓舞者自由取用，都是在便當行旅中令人驚喜的轉變。

除了民生必需的吃與洗之外，就屬荷蘭的布雷達劇場（Breda）最讓人下巴「掉下來」了。化妝室以表演藝術十多個大明星為主題來設計，卓別林室高掛著他在電影中常會使用的黑傘；芭蕾舞星紐瑞耶夫室，復刻了他的書桌和化妝台；女高音卡拉絲室洗手間的馬桶蓋，滿佈豔麗的紅色玫瑰；而爵士歌手琶雅芙（Edith Piaf）的化妝室，則充滿了慵懶、華麗的色彩。在花稍至極的化妝室之外，布雷達劇場還設計了一間「放鬆室」，用按摩椅及舒適的躺椅召喚我們。我們結果當然是被這樣有特色的化妝室逗得團團轉，半天拿不定主意該如何選擇進駐何處。

布雷達劇場的指標設計也很精采，精簡的線條與明確的圖示，讓我

們一看就明白。化妝室登錄的看版材質採用黑板材質，方便填上使用者的名字，既環保也很省工。他們還在每間化妝室內，提供印上明星、名作引言的肥皂，直讓人只想收集而捨不得使用。

格羅寧根劇場的則是很複合式的。這裡的 Green Room 像個餐酒吧，還提供彈珠檯，鼓勵大家抽空放鬆。古典的前廳，吊掛著水晶燈，透明的座椅顯現出現代的質感。樓梯間飛舞的圖像，也增添了劇場流動藝術的氛圍。

這些「不一樣」的美學與思考想像，在台灣劇場環境中很難被考量進來，在硬體無法調整的狀況下，行政便要費心思量地想想如何在舞者進劇場，最辛苦的那周以美食「寵一寵」他們了。

這一週大概十二餐的便當一定不能重複，廣式三寶、台式排骨、水餃麵食要交替出現，適時出現米糕、蚵仔麵線的特色小吃也會收到好評。

有變化的零食也可帶給舞者一點小確幸：隨手可取用的香蕉最受歡迎，西瓜、鳳梨、芭樂還算熱銷，又小又需要吐皮的葡萄最不受青睞，價格較高的蓮霧則是不宜拿來無限供應。

米果、夾心酥、巧克力等小包裝的零食很實用；下午場結束、等晚

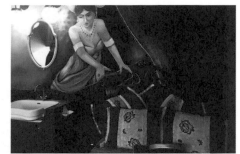

1. 布雷達劇場卓別林主題的廁所
2. 布雷達劇場以爵士歌手 Pieaf 為題的化妝室
3. 格羅寧根劇場溫馨的休息室
4. 荷蘭海爾倫劇場提供舞者喜歡的大餐桌

| 1 | 2 |
| 3 | 4 |

是旅途，
也是歷練，

餐便當到達前，車輪餅最可立功。首演結束切個蛋糕是最好的慰勞；最後一場演出結束後的慶功宴，更是不能少的「儀式」。這幾年，自覺與舞者年齡差距越來越大，索性不再費心去想慶功地點，讓舞者提案票選餐廳，最是皆大歡喜之道。

當然這幾年相繼開館的國家表演藝術中心三館，都為台灣劇場的後台服務打造出標竿，他們承辦人，在演出週會源源不斷地為表演者準備水果、點心，還會適時穿插當地名產與知名飲品；磨豆式或耳掛式品質咖啡也大大慰勞了表演者的緊繃情緒。

我期待，在未來，走行至國外劇場，能因我們見識廣了，可以「見怪不怪」；而走在自己國家的劇場，能夠再多一些驚喜，看到「人定勝天」！

小事也值得費心去想。

當小事都可以變大事來處理時，我們的眼界與境界就不同了！

待客「軟實力」

一九九七年由上海、台北、香港和深圳聯合開啟的「城市文化會議」，每年由四個城市輪流主辦，轉眼竟已走了超過五輪，二十多年恍若彈指之間。近年來我雖已不太參與，但有些記憶卻極為鮮明，也成為我日後行事的準則。

當時台北會議代表多由表演藝術聯盟負責邀約，尤其在早期，我們總會邀請文化界大老南方朔先生同行給大家「壯膽」。別看他平時衣著簡樸，但在會議開幕時，便會穿上西裝，甚至換副名牌眼鏡，以示對會議的尊重，所以他也會叮嚀我們盛裝打扮，讓我們體認到「走江湖」門面禮貌的重要。

每年的城市文化會議，都是由各城市依主題報告近況與發展，大家除了要提供最新的資料外，也難免會各有心機地運用在地特色來「宣揚國威」，短兵相接的較勁有時不知不覺間會讓彼此的關係有些緊張，但

南方大師總能以一個漂亮的總結將會議重新定調。他「要緊張，又不要太緊張」的態度，多年來成為會議的核心精神，讓大家在面對新議題及挑戰時找到動力及方法，也能夠體認「掌握」會議的結論是在開幕的「面子」後，更重要的「裡子」。

四個城市在輪流主辦會議時，通常也會安排文化參訪，讓大家實地瞭解城市的樣貌。但由於台北是由民間組織負責主辦，接待三、四十位代表各處遊走的經費並不容易籌劃，所幸常能遇見各個文化機構主動提供資源，從小禮物、下午茶，甚至認養飯局都有，不僅能讓參訪者覺得窩心、交到更多朋友，將這些情義相挺銘記在心，未來找機會相報，也就成為不可少的禮數。

每年的會議中要致贈的紀念品也可成為一個重要的課題。禮物必定不能俗氣，當然也不能花費太高，各個代表都要有「普獎」，但領隊總得有些不同。像是兩廳院的劇場DIY模型、好吃又物美價廉的新建成喜餅等等，都曾是相贈的禮品。有時我們會請贊助支持的文化局共襄盛舉，看看可否提供有趣的出版品，畢竟見識到有創意的政府單位是最能讓人刮目相看的事。

大家收過最驚豔的禮物當屬香港設計大師劉小康所設計的小鐵盒，

一定著西裝參與開幕的南方朔（第二排左三）於 2002 城市文化交流會議 - 上海年會

是
旅
途
，

也
是
是
歷
練

裡面裝了標明四個城市的麻將牌，真是表現了廣東人本性，也「明示」了四城不就是年年在開心打牌嘛。而深圳則曾仿APEC高峰會，高規格的致贈每人一件訂製湘雲紗上衣，團體合照時顯得特別協調。

每年會議時的飯局安排，也是不可忽略的一環，從餐廳地點選擇到菜色安排，都可能是讓大家「驚豔」的設計點。我們曾在上海李鴻章小妾舊宅改裝的餐廳駐足，也曾見識到香港China Club的奢華，而台灣無論是桃園街牛肉麵，還是在川鍋老宅子吃火鍋，精采好吃的台灣美食，也一樣讓人難忘。

至於聚餐時座位的安排，則往往最讓人費心，有的時候是依城市分桌，有時為交流而混桌，是要二城一桌，還是三城、四城？領隊們是一起用餐，還是讓領隊們在各桌遊走？是每餐都安排不同座位法，還是要依自由意志？什麼方法都試過了，沒有特別好或不好的方法，隨著交流越來越熱絡，大夥兒也就都不再「乖乖就範」了。

最幸運的是，台灣可安排的參訪景點，總是保有濃濃的「人味」，規模或許不如上海的烏鎮、周莊，甚至世博，但從早期走訪的華山、紅樓等文創區，到之後造訪的宜蘭白米木屐村、華陶窯等等，都有值得關注的文化亮點。也正因為表盟每次細心安排台灣好山好水的創意文化地

標，城市代表們即使需要自費，也都搶著跟團行走。

而二十多年間，出席會議的代表人選，因主題設定不同，年年都有新人參與，有些核心人物則較為固定。相聚的次數多了，便逐漸發展出會議以外的合作與交流，有的邁向更深入的研究，有的成為表演藝術創作的夥伴，彼此的付出慢慢建構為有效的網路。

每年會議期間，均有一些來自其他地區的觀察員加入，不時便會有人因為太喜歡會議的型式而提出擴大城市參與的建議。人多固然熱鬧，但會議也可能因此失焦，如何維持好關係又能「不為所動」，成為這個會議的特色之一，也是一種不易學習的哲學。

每年一次的會議被大家戲稱為「牛郎織女」的相會，會議的種種細節都因為在見面不易的期待下，而處處都顯得重要，事事也都可以為了「取悅」對方而更用心規劃，會議的「弦外之音」便成為留下深刻印象的關鍵。

> 吃喝玩樂面面顧到的國際交流，才能真正「宣揚國威」。
> 檯面上是出任務，檯面下則是搏感情，二者的重要性不分軒輊！

送禮的哲學

準備禮物是一件令人開心的事，既要設想特定對象的需求，又希望能帶來驚喜，所以從來也不是一件容易的事。

同學朋友之間的禮物好選，因為大家的生活經驗比較接近，只要是我喜歡的，就可以分享給好朋友，同樣物品不同花色，見面時各自挑選或是「盲抽」，多半就能皆大歡喜了！

隨著工作性質的改變，送禮預設的角度也逐漸增多。前輩老師最好送些吃食，但別隨便送茶葉，他們通常已有慣喝的品項，茶葉太好顯得有些生份，不夠好又失禮，還是時不時多送小食、多關心，才是和老人家相處之道。

送禮給外國人就更要費心一些。我在擔任公職時，心思很巧的秘書就會先對贈禮對象「身家調查」，再去尋找與其背景相襯的禮物。像她為很會烹飪的指揮大師鄭明勳所準備的是一雙極其精緻、有現代圖案的

由以色列駐台代
表夫人甘若蜜
（右二）引見
影后艾瑪戈（左
二），送禮促成
交流相聚的月夜

舞蹈空間 30 週
年最終選擇多色
提袋

是旅途，
也是歷練，

169

長筷子，指揮拿起來哈哈大笑地說：「可以當成指揮棒了！」。而拜訪國外劇場時，需自己動手才能完成的國家兩廳院紙模型，則是又方便攜帶、又能激起興致的好禮。就曾有劇場的技術總監忍不住立即當下把玩起來，直接經由手作，一步步瞭解了台灣最棒劇場的立體相貌。其他像是有原住民各族圖案的撲克牌、鑰匙環、小錢包，或是台灣原生種蝴蝶磁鐵等等具有台灣文化色彩的文創品，也都是頗受歡迎之禮。

有回出訪以色列，在最懂得運用藝文資源的甘若飛（Raphael Gamzou）大使及夫人甘若蜜（Michal Gamzou）的熱情安排之下，訪視行程非常密集，行前便在歷年累積的公關品中挑選了一些禮物，每天總要先和隨行同事研究好禮品的搭配組合方式後，才能出發參訪。

行程最後一天，觀賞了以色列影后姬拉・艾瑪戈（Gila Almagor）獨角戲演出，即使完全聽不懂希伯來語的台詞，但仍被她真實又強烈的演出激出眼淚。演後，在劇場後台出口，遞上一個手工繡花的名片夾，做為見面禮，謝謝她精湛的演出。昏暗路燈下，交談的時間並不長，誰知據當時引見的甘夫人說，就是因為姬拉很喜歡這個名片夾，便欣然同意二度放下手邊的工作，來台進行演出、工作坊與講座。

二〇〇七年關渡藝術節為姬拉首次舉辦「以色列影展」，將她兒時記憶、現已成為以色列小學校教科書內容的舞台劇《阿維雅的夏天》（The Summer of Avia）與電影《蘋果樹下》（Under Domim Tree Teenage）帶來台灣，看到她將自己不堪的經歷轉化為療癒與成長的力量。二〇〇八年台北電影節還推出「姬拉・艾瑪戈影展單元」，邀請姬拉為影展開幕。

沒想到我只是「踩」著前人的腳步，也能締結這樣意想不到的緣分。

平常出國時，我也常會在博物館的禮品店挑選禮物以備不時之需，梵谷美術館色彩優美的大圍巾、別針等適合給氣質出眾的長輩；文創型的文具或小物適合給創作者；會帶來叮叮脆響的小鈴鐺、小樂器、小風鈴等，也都是頂能讓人解憂的小禮。

無論禮物貴不貴重，精美的包裝、搭配的彩帶、提袋、附上的小卡，也都是準備禮物的一部份。這些過程，其實就如同在準備一個製作，有了紅花，還需綠葉才能完整。

然而，即使有了這麼多的經驗，在為舞團三十週年設想禮物時，還是遇到很多的「瓶頸」。我們首先將曾經收過其他團隊的週年慶好禮掃視一遍，整理出各類物品的優點，大夥一一討論，也一一彼此「打槍」……

書籤、明信片用在三十週年似乎有些不夠分量；筆記本、日記本收了好多還沒用；有創意設計的隨身碟、悠遊卡價位偏高；杯子、T恤、環保袋很實用，但如何超越前人做法、如何突破？

是該準備一樣、二樣、還是配合三十週年要有三樣禮品？對象的年齡層如何設定？包裝方式、體積大小、重量等等，也都是再三考量的重點。

物品定案已是不易，更別說色彩的選擇了。成熟一點的同事喜歡「豪華」感的，年輕一點的喜歡文青色，好不容易選定了顏色，廠商又有狀況，想要的種類貨源不夠，貨量夠的品項質感又不太能「服眾」。

雖然這一切似乎「困難重重」，但我們知道，只要能抱著「拿來送自己，自己會開心」的準則來挑剔，最終一定可以找到符合大眾「共識」的禮物。

送禮背後的「誠心」很重要。

不只是送禮，凡事都要收集資料、準備、再執行。

不著痕跡的心機

交朋友若是要「相互利用」聽起來真不舒服，但如果我說表演藝術就是靠這樣的關係廣結善緣，你相信嗎？

有陣子，受邀出國參訪的機會比較多，相遇的人很多，但因為我工作的劇場胃納量有限，真正選到適合，又可邀約成行的節目比例相對少，所以邀請單位總希望我能盡量多看，以提高「中獎」機率。

現在國家兩廳院任職的施馨媛副總監，之前在法國在台協會工作時就是安排「量」的高手。以協會的立場來看，邀約就是為了要宣揚「法」威，所以參訪對象要類型齊全、大小通吃，一次網羅所有適合來台演出的節目。緊密的行程出自對時間的有效掌控，除了有對拜訪單位的詳細介紹外，行程表中還詳列出定點間的交通方式與及所需時間，雖然一天五、六個行程確實有點嗆，但這種扎扎實實地「遙控」，確保了成果的

豐碩。

不僅陽光、北方這種重磅劇團在之後陸續來台，搭配法國文化部一次三年的扶植重點，許多新馬戲及新媒體的創意團隊也紛紛造訪，發表演出場地更是四處開花，除在國家級場館外，還擴及戶外搭帳篷型式、藝術大學等地的發表，讓大家更廣泛地認識法國的表演藝術。之後，還進一步促成現代街舞團與台灣舞者合作《有機體》，超過預期的巡演了百場都還不能止歇。這幾年，更發展出與法國劇場結盟。這種「搭橋」的影響力綿延不止十年，「相互利用」的網路及版圖看來真是無遠弗屆。

而排行程的高手中的高手，則當推前以色列駐台代表甘若飛了。他的父親在以色列建國時返回，受聘負責成立特拉維夫當代美術館。沒想到在當時百廢待舉之際，民眾竟強烈反對將經費用於不是民生必需的美術館上。他從小就經歷家門口天天有人抗議，但幸好有父親的堅持，當大家終於意識到美術館價值時，美術館已穩當當地站在那兒二十年了。

甘若飛也因此特別重視藝術人文的力量，來台上班第一天的第一件事，就是為全體員工講解以色列表演藝術的現況。而他夫人甘蜜荷，在經濟

辦事處擔任文化官，曾任特拉維夫 Suzanne Dellal Centre 總監，對於表演藝術更是熟稔，所以由他們安排的參訪行程才真叫「厲害」。從大小劇場到藝術學校、藝術村、藝術家工作室無所不包，甘夫人為了節省我們的時間，還在老東家 Suzanne Dellal Centre 邀約了十二組舞團，並一一呈現給我們看。而對於比較不適合只演十至十五分鐘的戲劇節目，則是安排劇團以影片來說明，和劇團負責人喝咖啡對談。除了密集式的，還看了音樂、偶戲、舞蹈及劇戲等等現場演出。

密集行程中還不忘穿插文化之旅，耶路薩冷的「基督之路」、哭牆是一定要去的，參觀新落成的猶太博物館也很重要，而這些陰暗沉重展覽的終點，是一片明亮有藍天的窗景，以色列人渴望卸下的重擔不言而喻。耶路撒冷城外就住著一大片阿拉伯社區，與敘利亞的邊境不過就在隔著短短一條路，不需費心解釋，我們便清楚體會到單單透過媒體訊息是很難全面瞭解一個國家的。

匪夷所思的是，為了確保一切順利，這些複雜的行程幾乎都是由甘代表或夫人隨行相伴，甚至在機場的安檢，他們都表示因為很麻煩更是

1. 耶路撒冷猶太博物館外觀
2. 甘若飛大使（左一）特別安排與前任駐台代表共餐
3. 行程安排包含戶外藝術村工作室
4. 行程也有藝術家工作室的近身探訪

1	2
3	4

不能不陪。而在行程中，還特意邀請甘代表的前任駐台代表共同聚餐，異地相逢的驚喜很是難得，也看出他不忘前人引介的感謝之心。

對比甘代表資源豐沛、能夠有「心機」的「廣」，在資源較少的台灣，則可選擇有「心機」的「精」。當年為了促成劇場界大師羅勃・威爾森（Robert Wilson）首次來台，運用了非正式管道邀請，但我相信只要他能有機會來台，一定可以吸引到未來的合作。第一次邀約還無法辦成演出，而是辦了場演講。他原僅同意來台二天一夜，講完就走人，時間接近時改口可以來三天兩夜，正好給我一個見縫插針、引君入甕的機會。

他第一天抵台，由中間人作東的烤鴨餐給了他第一個好印象。第二天白天他忙著在劇場準備演講材料，單單為了國家劇院舞台上一張椅子的擺放位置、角度、燈光效果便煞費苦心，足見他強烈視覺美學的深厚功力。接著就輪到我來安排晚餐，我特意選了個進門就像走在伸展台的日式料理店，讓大師有個引人注意的「出場秀」，再引介台灣最具代表性的劇場導演——表演工作坊的賴聲川夫婦及當代傳奇劇場的吳興國夫婦一起吃飯，靠著他們的魅力接棒「蠱惑」大師。

第三天上午，「逼迫」兩位好朋友相助，先讓威爾森參觀優劇場的山上劇場，感受優人戶外擊鼓的氣勢；接著又在木柵的國光劇場欣賞台灣第一青衣魏海敏的《貴妃醉酒》。果不其然，這二個台灣「品牌」留給威爾森極佳印象，在下午的演講中，便忍不住和觀眾分享他的觀察，也就此成功開啟接下來與他們攜手的新合作。

表演藝術界最可愛之處就是在於大家是休戚與共、相濡以沫的彼此支持，這網絡雖說是「相互利用」，但成功不必在我，誰都有責任讓世界看到我們。

平時心中就有藍圖，用時方能快狠準。

平時要有好朋友，緊急時才有人救援。

大海另一邊的好朋友

皇冠小劇場在很早期就開始推出國際節目，一個民間單位在沒有什麼經費能夠支付龐大差旅交通費的狀況下，想走向國際，就必須依靠外國駐台單位的穿針引線與支持。駐台單位很多，只要想推薦與表演團體來台灣，我的態度就是「OK，沒問題。」不是盡量擺在自家小劇場演出，就是會牽線牽去朋友家，因為台灣非常值得藝術家「來此一遊」啊！

第一個找上我們的是澳洲辦事處，支持「塔斯馬尼亞舞團」來皇冠小劇場演出。這個聽都沒聽過的小島位於澳洲南端，該團運作性質和我的舞蹈空間很接近，都是呈現多位編舞家的作品，如果成行可以不止看到一位，而是三位澳洲編舞家作品，好像很「划得來」，既然不嫌棄是在小劇場演出，那當然就盡力促成囉。

這有點像是天上掉下來的「好人好事」，開啟了我們和澳洲辦事處

接下來超過二十年的交情。特別是華適文（Steve Waters）擔任代表時期，因為他的中文是七〇年代在台灣學的，對於台灣民主化的過程，有著「看著你長大」的情感，所以憑藉盡力發展表演藝術交流的「私心」，把澳洲與台灣之間從演出、藝文講座、工作坊到藝術家駐地，都熱熱鬧鬧地炒起來。

英國文化協會是另一個高度支持文化活動的機構。他們曾經連續三年支持漂兒舞團（Ricochet）來台，先是工作坊，再來是小型呈現，第三年是與舞蹈空間的合作演出。這種持續支持同一團體的計畫十分「罕見」，因為大部份單位會強調「雨露均霑」，生怕不夠公平，但他們相信唯有持續才能深化，當時協會代表哈特博士常說：「不能只有新朋友，老朋友也很重要！」

英國人對藝術文化的超級支持，也可從帥哥 Neil Webb 身上看出。有舞蹈背景的他大既在二十年前來台灣時，發現表演團隊鮮少有英文資訊可供查詢，於是靠著自己收集、打電話確認，竟然自費整理出一份台灣表演藝術團隊型錄。這份熱忱讓他獲得英國文化協會文化官的職務，

首次來訪的英國漂
兒舞團

是
旅
途
，

也
是
是
歷
練

一路從台北、北京、大東亞區升遷上去，二〇一二年起就擔任英國文化部戲劇及舞蹈總監，以長久又廣泛的深耕建立出豐富的資歷。

因為這些工作機緣，讓我也有機會受邀走訪各地。一九九六年一月和好友羅曼菲首次去澳洲，算是開了不少「洋葷」。首先發現，原來我們離墨爾本不過是六小時的飛行時間，比去美國近多了，但我們對這個地區怎麼會這麼陌生？原以為去的時間是南半球夏季，行李箱裝的淨是輕裝，結果發現墨爾本夏季就是我們的冬季，只得把全部家當都穿在身上。

印象最深刻的則是與雪梨舞團（Sydney Dance Company）默菲總監（Graeme Murphey）會面的那一個下午。他先用影片清楚介紹舞團的風格及舞碼，接著慢慢陪著我們參觀在港口邊由船塢改建而成的豪華排練室。身著白色長褲、態度十分悠閒的默菲，臉上沒有一絲做了二十年總監的緊繃，我們「奢侈」地佔用了他二個多小時，也見識到原來總監不見得就得當「獅子」，澳洲人不急不徐的個性與風水造就出比我們更能享受「風花雪月」的舞蹈。

二〇〇〇年，在美國文化中心的支持下，我去芝加哥參訪，這又是

另一個驚奇之旅。很不同於一般，中心沒有安排任何行程，而是要我從

他們提供的厚厚資料中，自行選擇要拜訪的單位。為了讓行程「物超所

值」，在一個月中，我總計訪問二十一個單位，參觀了八個博物館，看

了十二場演出，加上三場演講，其中單單一個提供藝術教育相關課程的

Urban Gateway，就讓我看到芝加哥市對藝術教育超級用心。

　　Urban Gateway 成立於一九六一年，由五位認為學校藝術教育不足的

熱心人士所成立，負責媒合劇場、藝術家與老師及學校之間的藝術教育

課程。五花八門的選項，只要想得到，它都可以提供。學生可以走進劇

場，藝術家也可以走進學校，時間長短、藝術種類都是多元到不行。年

度計畫早早公佈，也公告統一計費方式，讓學校及藝術家都可以明確知

道如何量力參與。在九〇年代服務人次已超過百萬，目前每年則更驚人

的有九萬五千人、兩百五十個單位受惠。

　　特別的是，面對這麼複雜的計畫，Urban Gateway 工作人員竟都會安

排訪視，以確保活動或課程的品質。辦公室將活動地點標示在地圖上，

密密麻麻的小旗子看得我頭皮都發麻了，怎麼可能「跑透透」？他們也

只是笑笑地說：「盡量囉。」

說實在的，面對面的對談、實地的體驗與冰冷的資料不同，各國大環境濃縮出來的文化樣貌都有讓人怦然心動之處，不管是「人進來」，還是「走出去」，他山之石總是會給我們一些好靈感，以及繼續向前的動力。

有些國家懂得文化外交，有些卻完全不會。

有理念，就會有做法。

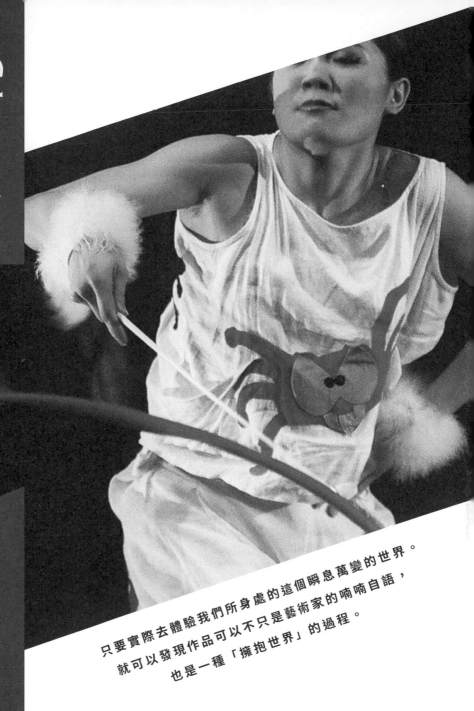

3

是舞蹈，也是人生

只要實際去體驗我們所身處的這個瞬息萬變的世界。

就可以發現作品可以不只是藝術家的喃喃自語，

也是一種「擁抱世界」的過程。

帶觀眾「修行」

日前聽到一個電台訪問，一位資深出版人原本準備將擔任編輯的十大要點與大學文學系的畢業生分享，一心想將他的「撇步」及經驗貢獻給學生，沒想到演講才進行二十分鐘，同學們就已昏昏欲睡，他只好話鋒一轉，開始請同學們暢所欲問，上至出版界八卦，下到各家老闆的行事風格，一概知無不言，結果講到欲罷不能。主講者感嘆地說，原來現在的年輕人對如何準備自己沒有興趣，對別人可以提供什麼反而充滿好奇。

但是舞蹈人可不一樣，每一位專業舞者都是花了大半輩子在練功，即使有了專業工作，還是不能不停歇，隨時要把自己的利器——身體準備好，以便因應不同編舞家的需求。那除了好好準備自己之外，還可以做什麼？其實我常聽到這樣的話：

Q：最近看什麼演出？

A：XX舞蹈、XX舞蹈⋯⋯

Q：沒看最近的ＸＸ戲劇？還有ＸＸ歌仔劇、ＸＸ京劇也很精采嘢！

A：沒時間！

Q：唉，你不覺得看舞蹈看多了，也許是太熟悉了，踩到「地雷」的機會也比較多？這兩年裡，我都是在戲劇中看到更多元的型式，在傳統戲曲裡看到好劇本和好厲害的演員哩！

Q：那同一個舞團每年的新製作，你們都會看嗎？

A1：不會，而且要看前一次看的情況如何，如果一次「受傷」，就會跳過一、兩次。

A2：我會，只要是ＸＸ系列演出，我每年都會看。

A3：你會？那是因為ＸＸ系列每年演出的編舞家都不一樣吧？

Q：那你們一年到底看幾場演出啊？

A：很多啊。

Q：很多是多少？每週一場？一月兩場？你知道台灣大概有多少舞團每年在發表演出嗎？

不同部門是相互對抗？還是相互拋接？
上圖：舞蹈空間《藍騎士與白武士》（陳又維攝）
下圖：舞蹈空間《偶術重現》（複氧國際攝）

A：……

Q：你都怎樣選節目去觀賞？

A：看宣傳介紹、名氣、演出日期……

為了進一步理解同學們選擇節目的偏好，我立馬做了一個實驗，從同學們列舉出的六張節目宣傳單中，各自挑選出最吸睛的一張來做分析，其中有三位選擇戲劇節目、兩位選舞蹈、一位選展覽。咦？戲劇比舞蹈節目還受到矚目？

Q：吸睛的重點是？

A1：敘述精簡——先有一段引人的文案，再說明演出重點。

A2：清楚標示演出型式（舞蹈＋戲劇＋影像），不會不明就裡。

A3：很生活！用有趣的LINE式的對話框顯示演出重點。

A4：標題很大、演出相關訊息很清楚，版面、色彩很吸睛。

Q：那這些宣傳單及宣傳重點會讓你們走進劇場看演出嗎？

一致搖搖頭！

哈！表演藝術這行業有多難做，大家可窺知一二了吧？

遇上有劇情、角色的節目，宣傳或許還可以清楚說明，如果是較為抽象的舞蹈，該形容這次新開發的肢體語彙，還是強調什麼核心概念呢？對於動作的形容詞可能都是一種感覺。不管是「張力十足、氣勢強勁」，或是「抒情柔美、溫和舒緩」都不夠吸引人，那麼「有如火山爆發般的震撼」呢？好像就比較有感了，但實際演出是否真能達到這個境界呢？

曾經有位合作過的行銷，非常會「有影就來風」，編舞家才說出個概念，他馬上可以聯想出一大串意想不到的形容詞，把演出說得厲害得不得了，也因此博得了不少企業的贊助。但到最後，這個製作的票房僅是差強人意，那被灌了很多迷湯的編舞家，也並未就此編出「曠世鉅作」，反而因為有些「自溺」而拉遠了和觀眾的距離。因此宣傳既不能太低調，又不可譁眾取寵，形容詞和現實之間的拿捏，著實是個大哉問。

適度引用流行用語，也許是另個可行之道，總應該比較能夠「入世」了吧？但殊不知既是流行用語，可能就要面對很懂與很不懂的兩類族群。

早些年媒體界就曾有過這樣一個傳聞，記者下了「這事很白目」的標題，編輯接著便問了「什麼是白目？」的白目問題。即使同在報社，跑新聞和坐編輯檯的認知就可以差別那麼大。

最近我們想要形容一位編舞家所具有時代的代表性，用了「大勢」編舞家來形容他。我一看到同事的用詞，直覺就是有趣，完全沒有疑慮，但沒想到層層向上的老闆們卻都要求要提出進一步的名詞解釋。所幸谷歌說得很清楚：「大勢」是指「眾人」、「大局」，這正可顯現出這位編舞家作品風格的高親民性及可看性，最終我們是「如願」保留住這個形容詞。

「呼……呼……」看來這行業的「職人 to be」及「職人」都不是很容易被「取悅」。

藝術家引進門，如何帶著觀眾來「修行」，正是行政要練就的功夫。

藝術行政工作者就要是能尋風起浪！

「開低走高」大絕招

我曾經非常相信，欣賞藝術應該「感受自在人心」，如果要用說的才能「明志」，那層次就低了，但誰知在種種「開低」的妥協中，原來還是有可能達到「走高」的境界。

通常在台北的演出，我們對觀眾是「放任而行」，大家就來欣賞吧！但是在台北以外的地區，我們一定會在演出前先上台導聆，為觀眾說明演出的重點，有時是我唱獨角戲，有時是和助理總監一起「相聲」，將創作重點以對談的形式一一說明。

面對有孩子觀眾多的場次，我總會以輕鬆的語氣先問候一下：

「剛剛吃過晚飯的請舉手！」

「哇！好棒棒，都吃過飯了，那等等大家一定看得很有精神！」

「那剛剛有先去上廁所的請舉腳！」

孩子們總會立即「哈哈哈」，還爭著表演功夫，把腳舉得老高！這樣一來，大家就會以輕鬆心情來觀賞演出。而我們的導聆與其是為孩子講解，其實更多是說給家長聽的：

「所以，等等看到好笑的地方，可不可以大笑出來？」

「當然可以！」（不少家長會覺得不行喲！）

閉一下眼睛，舞台燈亮了，再讓媽媽叫你起來！」

演出就會有『哇……』的感覺，所以不要怕，黑一下下而已，如果怕就

「等等演出要開始的時候，劇場的燈會先關暗，然後大家看舞台上

另外一個提醒也很重要：

演前導聆為觀賞演出做準備，而演後我們常會問一些演出相關的問題，並會為勇於回答提問的孩子們準備小禮物以茲鼓勵。我們也常常會「耍詐」出表演題，讓觀眾把對演出印象最深刻的角色或片段比劃出來。

最有趣的是，無論上台演出的觀眾是三組還是五組，他們對演出的觀感一定都是各有所好，比劃出來的舞姿也都不會相同，這時我就會乘勝追擊，鼓勵家長們信任孩子，不需要一直只問好不好看，比劃出來也是一

法，舞蹈就是「肢體語言」的溝通嘛！

有時，我也會邀請所有舞者上台參與演後問答，講講各人的心路歷程，或是突襲一下，讓他們依「年齡」或是「學舞齡」排列，讓觀眾有點像看八卦，也製造親近舞者的機會，甚至讓觀眾記住舞者的名字，培養出他們心目中的「舞星」。尤其是事先安排觀賞過校園講座的學生觀眾，對於舞者的「服氣」程度就更不同了。

這種種的「不擇手段」，無非是因為作品在台灣要能巡演，經費及場地安排都很不容易，每年走訪的城市也不盡相同，我們總是希望在更多對活動「渾身解數」之後，讓大家留下較為深刻的印象。近年來，即使是在台北的演出我也開始走上舞台，想要讓更多人「讀懂」我們。但面對都會區相對較為複雜的觀眾，我必須言簡意賅。

在《反反反》的演後，我試圖只用三句話，讓大家對演出主題有所聚焦：「要將女性主義轉化成一支舞作，真的非常困難，這個作品讓所有的舞者都一起反思了自身的處境。」

在《BECOMING》演後，我一魚二吃，既要說明主題，也要瞭解舞者在製作中的成長：「這個作品，十二位舞者從頭到尾不能擺脫關聯，每個人都被彼此牽扯，所以今天我請三位舞者來說明他們的感受。」

在《飛飛飛》之後，我要讓家長們都瞭解，孩子們有多會看演出⋯

「所以小朋友，可不可以告訴我，當珠兒進入黑森林的時候，她遇到那些東西？那個綠綠的、一閃閃的是⋯⋯」

「螢火蟲！」

「三個人一起，有著大翅膀的是⋯⋯」

「蝙蝠！」

「圓圓眼睛的是⋯⋯」

「貓頭鷹！」

「還有什麼？」

「老鷹！台灣藍鵲！公雞！白鷺鷥！」

除了「口說」，我還試過讓大家都能共同帶回一些屬於舞蹈的「紀念品」：

「請大家拿出你的大拇指！再拿出你的食指！兩個黏起來！再把另外三個手指向上翹起來！」

「現在請大家把這個手勢放在頭上，這就是黃山雀的頭冠。放在嘴上，就是牠的小嘴巴。放在身體兩邊，就變成翅膀。」

台北城市舞台《瞬舞力》觀眾熱情參與肢體體驗

「這就是舞者在跳黃山雀時所用的手勢！也歡迎大家回去把藍鵲、蜘蛛，還是你喜歡的動物，都變成自己的舞！」

更有甚者，除了親子舞劇之外，二〇一九年，助理總監凱怡還分別在台中歌劇院及台北城市舞台，讓全體觀眾跟著她跳起《瞬舞力》片段，「轉燈泡」、「珠寶盒」等等生動用語，再搭配節奏分明的音樂，全體竟如催眠般的舞動起來，讓日本編舞家島崎徹直呼「不可思議！」

所以，我這樣的做法是開發了更多的觀眾，讓大家不要怕進劇場嗎？還是這是一種「以退為進」、「開低走高」的絕招？這到底會不會離我隨「心」看藝術的理想更遠了，我還在邊做邊看！

別人給我一扇窗，我可以自己開一個門！

「催化」是手段，「必勝」是決心！

春風般的緣分

活得夠久，對於「緣分」的感受就特別深，不僅會有千里一線牽的緣分，有時還一線牽到長長久久。

二〇一三年首次和荷蘭經紀人派翠克（Patrick Marin）約見，因為素昧平生，所以他特別到海牙車站來接我，雙方一眼就認出彼此了。

「是你？你隨 NDT（荷蘭舞蹈劇場）來台灣演出時，我對你跳 Nacho Duato 那支作品印象好深刻呀！」我自己都不明白，怎麼會一見到他，十四年前的畫面就這樣飛了進來。

我隨後也發現，更早在一九八七年，十二歲的派翠克就曾隨著身為佛朗明哥舞者的父親為國家兩廳院開幕演出而造訪過台灣；一九九九年換他自己來演出，也就是我看到的那次；從舞者退役成為藝術經紀人後，他又帶著「季利安計畫」來台演出。他同時也是和舞蹈空間長期合作的

編舞家瑪芮娜的經紀人，所以這一牽就長達三十年的關係？

二〇一五年，為了跨國合作，我帶了一行六人在海牙待了六週。到了那兒，當然要就近去參觀拜訪仰慕的天團：NDT。當時「台灣之光」吳孟珂已是該團重要舞者，協助安排了我們與教育部門會談，深入瞭解這裡的專業舞團在教育及社區的工作項目。在美麗寬敞的會客室，我們巧遇總監萊福特（Paul Lightfoot），這回是他提起，在一九八七年兩廳院開館時，自己曾隨 NDT 2 來台灣演出過，便熱心地扮演起「導遊」，上上下下帶著大家四處逛，還不忘特別帶我們去看他的「秘境」。原來是存放著最有紀念價值服裝的服裝間。看著每一組說到舞名就「如雷貫耳」的服裝，舞團六十年的精采歷史就更鮮活起來。天團總監神閒氣定地花上一個鐘頭為我們解說，這不也是三十年前留下的緣分嗎？

NDT 雖然貴為天團，但團裡團外的氣氛都極為平和。如果路經海牙的舞者想要跟著舞團一起練功，他們都是來者不拒。有次因為緊湊的排練行程，舞團舞者們不得不陸續離開，至課程最後僅剩下四位外來舞

者，芭蕾老師還「感謝」他們撐完全場呢。而大型芭蕾舞團慣常會有大牌排練室專屬位置的狀況，在 NDT 是完全沒有排名或高低，上課隨處都可以使用。

NDT 也一直鼓勵團員創作，像瑪芮娜在 NDT 擔任舞者時，就曾在舞團支持下發表新作。而曾任總監達三十年的季利安（Jiří Kylián），離開 NDT 後又組了一個小團體，精挑資深舞者合作，創作聚焦在質精的小品，作品都會在荷蘭最大的製作公司科索劇場發表。實際上，科索劇場發表的舞蹈節目，至少有八成編舞家都是 NDT 出身，而且只要有這種「嫡系」編舞家作品發表，不是季利安，就是他的長期伴侶，也是創作繆斯的莎賓（Sabine Kupferberg）都會出席觀賞給予支持。我們在海牙期間，適逢科索劇場兩年一度的舞蹈節，常遇見季利安在排練，也會在前台碰見莎賓，加上與派翠克的好緣分，便一直延伸出更多的正向連結。

我和德國舞蹈劇場大師碧娜（Pina Bausch）則有另一種緣分。

一九九七年，她以香港為主題創作時，在香港待了近一個月。在這期間，她常去蘭桂坊的酒吧，不經意的與台灣編舞家古名伸結識，所以當她舞

1. 舞蹈空間海牙參訪團成員服裝設計林秉豪以手繪漫畫贈與 NDT 總監 Lightfoot

2. 2016 年參訪海牙科索劇場巧遇大師季利安（右五）與莎賓（右二）

3. 1997 年包許首度來台時的喝咖啡留影（右起：古名伸、包許、平珩、舞台設計帕布斯、林亞婷）

| 1 | 2 |
| 3 | |

團第一次來台演出時，古名伸便責無旁貸地要盡地主之誼，我們這些好友們被心甘情願的拖下水，把握難得的機會看到舞台下的碧娜。

每天排練前或後，我們會去酒店的咖啡廳陪坐。當時的碧娜菸不離手，我們「在所不惜」地猛吸著二手菸也不後悔。碧娜對周遭事物很敏感，第一次坐上我的車時，她很客氣地說：「有新車的味道！」強忍著「狂喜」的心情，我輕輕地說：「Really？車子已經一年多了。」

除了聊天，適度介紹台灣特色也成為我們的任務。我特意安排了原舞者舞團去排練室，為全團介紹台灣的原住民歌舞。碧娜看著看著便問起歌詞的涵意，我告知阿美族年祭祭歌都是用「嗚、哈、嘿」等虛字作做為歌詞，因為他們認為「人的用語無法代表對天的敬意」，碧娜聽了微微一笑地說：「好美！」原舞者團員們最後開心的拉起外國舞者一起唱跳體驗，大家都說碧娜一定不會想要加入，沒想到她竟毫不推辭地起身，以共舞認識了台灣原住民的文化。

首演結束，團員們都吵著要去洗溫泉，於是溫泉達人古名伸便集結四輛車，浩浩蕩蕩地載著大夥開往陽明山。大家也都說碧娜只是想去看

看，應該不會要洗溫泉，再一次出乎意料的，她去了個人池，最後還說：

「很好！」

此後，我們就不常見到她，也不再有那麼多可以「混」在一起的機會，但能見面時都像老朋友般開心問候，二〇〇七年她依舊溫和可親，二〇〇九年正在忙高雄世大運首次整排前，接到她溘然長逝的消息，這個緣分，就像是她發病五天就過世，說斷就斷得乾淨了。

緣分就像春風，來得自然也很舒服，有的緣會雖盡，但還是會留在心中，也相信有緣自會再相會！

有緣是三分注定，七分努力。

緣分讓人更珍惜相遇。

擁抱世界

二〇一八年在兩廳院台灣國際藝術節製作的《BECOMING》，是一個由西班牙編舞家伊凡‧沛瑞茲（Iván Pérez）編創的作品，自覺早已見過「大風大浪」的我，還是因為排練，激起了一連串的思考。

作品首演版是由舞團舞者陳韋云和兩位歐洲舞者在荷蘭發展出來的。外表安安靜靜的韋云，在長達半年的排練及十二場巡演中，她是用一百六十二公分身高「力拚」另外兩位一百八十公分的壯碩舞者，尤其其中有一段大家得低下頭以頭頂相碰，在看不見對方的情況下，如橄欖球員般以前衝對抗與遊走，要頂住這二位大個子，光想都覺得有點「恐怖」。而以「結構即興」為主的內容，有許多些隨機移動的空間，其中更不乏相互托舉的橋段，韋云不時還要承接大個子全身的重量，可真有得瞧了！想不到韋云事後不疾不徐的表示，她其實不用「高攀」，她會

讓大個兒來「低就」，而且善用「借力使力」的巧勁，可一點都沒吃虧。

除了在舞蹈上的「做自己」，這個外放的機會，也讓她在生活上要完全獨立起來。單憑著巡演的劇場地址，就在義大利、比利時與荷蘭各地趴趴走去報到，演出空檔還去了英國，甚至自在的旅程讓她行李越走越小，發現「極簡」一樣可以精采生活。父母原本還為這二十七歲的小女兒出國「流浪」感到擔心，但韋云無違和地融入國外生活，終於贏得家長的信任。

韋云順勢也成為伊凡在台灣工作時的助理，協助伊凡在工作坊擔任翻譯，還將學習重點先教授給舞團舞者，為大家預習動作的取向與風格，將所得毫不藏私的全本搬出來。

而年僅三十五歲的編舞家伊凡，更是深諳在大局中「做自己」的原則。這支作品要在台灣搬演時，我希望伊凡能考量舞團編制，從原本需要三位舞者擴大到六至八人。他試了三天就很大氣的表示：「如果有些舞者能上台，有些只能旁觀，好像『很不好意思』，不如全團十二位舞者都用了吧！」這意味著，這支小型作品要在原預計的六週排練內一舉

擴大四倍，編舞家的「寬大」心胸讓我不得不佩服，但如何維持作品的原貌，如何在有限時間內將一篇文章改寫成一本小說，有沒有為難到他，則是我接下來好奇所在。

伊凡很快檢視作品內容，果決地將不適用在大團體的段落刪去，自在地研發起可替代的新段落。有意思的是，在我覺得他應該是排練時間有點緊張的狀況下，他還常會像「傳道者」般仔細說明所有動作背後的想法。雖然舞者們英文程度各有不同，但在他長篇大論之後，舞者的身體總會神奇地有了立即明顯的改進。伊凡掌握了「有效」練習的重點，當舞者明白動機的關鍵所在，就能與編舞家同步，毫無所懼地隨之起舞。

在這支講述「自我定位」的作品中，舞者從頭至尾都會有個身體部位是彼此「黏」在一起，有時是相互施力，但更多時候是透過肢體的不同部位發出訊息，伊凡很少直接說某人動作該怎麼做，而是強調「回應」（respond）和「啟動」（trigger），每位舞者既需要專注「聆聽」，也要能勇於「帶動」。

面對要十二位舞者所帶來龐大的肢體訊息，伊凡不會硬生生的只是

調整身體，而是去關照來自文化與個性差異影響的心理層面。他覺得歐洲人很有「個性」，台灣人則是很能「合作」，所以他提醒舞者：很有個性的人要花時間才能合作，很能合作的人要花時間才敢表現自我。台灣舞者很願意「回應」，但要「啟動」就非常需要被鼓勵，所以他也提供了一個很有「禪意」的方法：「帶動」不單只是「出力」，有時「你先退了，鬆動了僵局，就會有進的空間！」

伊凡就這樣透過一次次的「佈道」，順利完成了他想要的改編，他在排練過程中也不斷要求舞者「說」出自己的感想，讓大家在心理上、生理上逐漸認同作品的主題。舞者們驚訝地發現：「原來改變的方式可以有好多種！」、「原來有些自以為是的改變，別人其實並不一定會讀到！」、「原本還沒想到什麼『自我定位』，看來我還是應該對自己更有信心！」在團體中對身體的領悟，也可以成為做人做事的道理。

在總彩排前的一次暖身，伊凡對於一個彼此環抱但又要行進的段落做了更多提醒，要大家即使是演出在即，也不要忘了在舞台上「探索」的重要，在所有關節之間、在互動之間，還是有許多可以活動的空間。

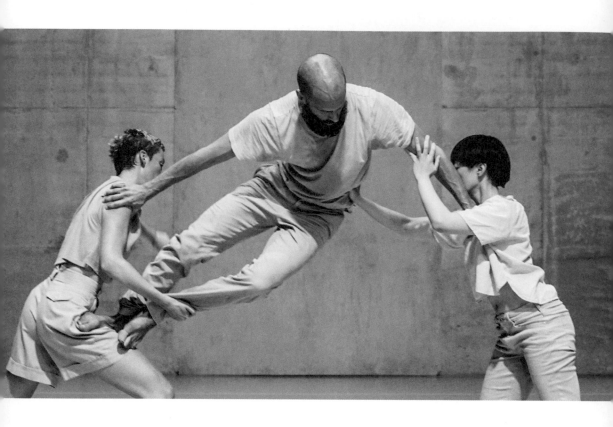

舞者陳韋云（右）在《BECOMING》中力拚兩位高大舞者（Alwin Poiana 攝）

於是舞者們開始緩步行進，僅以肢體訊息交流，專注投入當下，無視於

外在任何情況，不知不覺就過了一小時，伊凡看著看著就不禁潸然淚下。

所有說過的話與做過的練習，就在那一小時中「道盡」了。伊凡讓

大家學習做自己，但自己並非一成不變，要隨著外在不斷調整，他讓大

家實際去體驗我們所身處的這個瞬息萬變的世界。原來一個作品可以不

只是藝術家的喃喃自語，也是一種「擁抱世界」的過程。

要先有信心，才能「做自己」。
要懂得「做自己」，才不會被人左右。

好滋味的晚餐

近兩年因為參與青少年芭蕾大賽現代舞組的評審工作，每年會和來自世界各地芭蕾名校的評審們相遇，專業雖有不同，但在晚餐聚會中大家總是談得津津有味，不吝分享各自的觀點。

為數較多的芭蕾舞評審雖均已極為資深，但仍維持著對舞蹈的超級熱情，討論和分享並不會因為比賽結束而停止。有評審就不忌諱地直說：

「看了好幾天的芭蕾，覺得最後一天現代舞組比賽真是好看！」肯定自己「老本行」以外的舞蹈表現。有的則急於跨界「拉票」：「這位舞者的軀幹動作最靈活，對吧、對吧？你有看到嗎？」、「我的第一名是節奏感最好的那位喔！」生怕現代舞評審在每人僅有的二分鐘表演中，漏掉了一些「天才」，積極分享自己的觀察與見解。

這類比賽不是為比高下「廝殺」，而是要提供年輕舞者進修的機會。

來自俄國波修瓦芭蕾、德國司徒卡特芭蕾、美國舊金山芭蕾等世界知名舞團舞校的評審們，會依比賽結果提供入選者獎學金至各校進修。今年評審的口味很接近，頒發的獎學金似乎都集中在某些舞者身上，於是我笑著問：「你們準備要搶人大戰了嗎？」沒想到，大家的立即回應是：

「不不不，這不會是問題！我們很歡迎學生都去走走看看，挑到最適合自己的學習環境才是最重要的！多年來我們也都如此合作得很愉快。」

這種從學生角度來設想的「君子之爭」，風度與大氣都令人好生佩服。

學生的表現也連帶引起大家對舞蹈教育的種種討論。來自日本的島崎徹老師，雖是此次現代舞參賽舞蹈的編舞家及評審，但他深厚的芭蕾訓練背景，照樣可以在飯桌上引出熱議話題。東西文化背景的差異，無礙於他在這些把芭蕾浸到骨子裡的歐美人士面前表達自己的觀點。他先是有點搞笑，又言簡意賅地僅用三個動作來表達出芭蕾歷史的演變——十八世紀浪漫時期的柔弱無骨、十九世紀俄國時期的劍拔弩張，到二十世紀初尼金斯基帶來的變型，當大夥正為他精簡又傳神的姿勢拍手叫好時，他隨即提起一個本質的問題：「那身為二十一世紀的老師，要教授

的重點是什麼？對於已發展了四百年的芭蕾語彙要如何帶出與時俱進的詮釋？」

島崎也接著問起另一個有趣的問題：「芭蕾的重要派別——俄國的Vaganova、義大利的Cecchetti、丹麥的Bournonville、巴蘭欽的芭蕾，那一種是method，那一種只是style？」一個提問便觸及芭蕾歷史、內容與型式的傳承演變，讓有點年紀的評審們紛紛引經據典，各自添加考據佐證資料，甚至變成「憤青」，捍衛自己的研究心得。這精采的「辯論」，為飯局增添了不少好滋味，也讓我見識到這些「活到老，想到老」的老師們極為可愛又可敬的一面。

教育議題之後，大夥更關心的話題是有關藝術家的養成。基本上，大家當然對於培養出「藝師」的興趣遠遠大於「藝匠」，「師」與「匠」之別何在？島崎觀察到，相較於目前歐洲舞團運作情況，亞洲對於新製作排練普遍是費時得多，但他認為雖然是費時費工，但也因此可造就舞者對作品掌握的細緻度，以及較為深入的理解。他覺得舞者不應該只是「做工」而已，短短三週就可完成的新製作，可能會在不知不覺中讓作

芭蕾大賽的評審們，前排左起：島崎徹、芭蕾大賽裁判長 Martin Fredmann、加拿大國家芭蕾學校 Deborah Hess、主辦人王國年、美國 Harid 芭蕾學校 Victoria Schneider、德國 John Cranko 芭蕾舞校 Dimitri Magitov，後排左一俄國波修瓦芭蕾學校 Emi Hariyama、左二韓國環球芭蕾舞團藝術總監劉炳憲

品失了「魂」，他的「鷹眼」往往能夠看透這種不夠誠意的演出。如果看到這種讓他不舒服的演出，他不會只是在背後批評，有機會一定會對舞團建言，但他的重點不在於改變對方，而是希望成為對自己的重要提醒。

其實如果是我看到三週即可完成排練的情況，應該會忍不住「羨慕」起國外舞者這種優秀的反應，能夠如此迅速地「達標」，但島崎的這一番提醒，也讓我看到「慢食」的效益。不同文化能造就出不同的演出特質，懂得自己的優點，專注於自己的長處，也許就是島崎即使是身處歐美評審間，一樣能主導話題的原因吧！

這些來來回回的對話，不僅讓餐桌的氣氛熱烈，也讓我嘗到久違的專業好滋味，不用喝酒就十分開心暢快！

對於有興趣的事物，永遠保持好奇去探索。
找到可以鑽研一輩子的事物，是多麼的幸福。

黑臉白臉都有效

舞蹈空間分別和兩位來自西班牙的編舞家合作過，瑪芮娜個性很急、用字很直接，是排練場上的黑臉；伊凡則是好好先生，生怕舞者不開心，典型的白臉。但不管是黑臉還是白臉，「感化」舞者的功力都各有千秋。

瑪芮娜不像一般「美國派」編舞家，創作多是從肢體動作出發，她對自己的主張，往往都有著強烈的信念。她總是先為創作做足功課，哲學理論、世俗觀念、相關影像等等都是不可少的資料。當這些觀點化為舞蹈時，每一個設計都是「其來有自」的轉化，所以只要碰到舞者人在心不在，只是依樣畫葫蘆的比劃時，她就會衝到舞者面前吼著…「Why? Why? Tell me!」希望舞者可以好好解釋自己舞動身體的動機是什麼，為什麼要這樣跳。

她二〇一七年創作的《反反反》，是以女性主義為主題，因為議題

太切身，也太重要了，瑪芮娜更是加倍用功地去收集資料，甚至還選修了相關課程進修。為了增加深入的討論，也怕太忙耽誤到作業，她特別邀了弟弟一起加入課程，弟弟跟著越上越有興趣，索性辭去藥劑師的工作想轉換跑道當老師。瑪芮娜還加入一個女性主義的群組，讓她可以進一步向一大堆導演、學者及藝術工作者討教，收集到一長串女性主義相關的片單及書單，扎扎實實地為舞作整理出很多不同面向的觀點。

幾次合作下來，舞者們逐漸熟悉和瑪芮娜的工作模式，不僅排練中，大家的皮必須「繃」得很緊，也要努力讀書、看資料，還要消化後成為自己的見解。看著舞者們連漢娜‧鄂蘭的哲學書，都可以侃侃而談，找不到可以達意的英文詞彙回話時，會先「厚著臉皮」講出關鍵字來加入討論，我才真正理解「黑臉」並不會讓舞者們畏縮，反而能夠培養出無堅不摧的勇氣。

而伊凡與瑪芮娜完全不同的「白臉」工作模式，或許和他的成長背景與經歷有關。他從小在母親經營的小餐館裡長大，從來來去去的客人中培養出察顏觀色的能力。伊凡的舞蹈啟蒙原是佛朗明哥及芭蕾兩種訓

性格強烈的瑪芮娜（陳又維攝）

性格溫和的伊凡

練，兩種舞蹈他都喜歡，也都擅長，直至十二歲時面臨到抉擇，老師們希望他放棄其中一項，以便專心進階。無法決定的伊凡，於是採納老師建議，選擇朝佛朗明哥繼續深造。誰知才度過第一天沒有芭蕾的日子，回家就難過地大哭起來，這時他才瞭解芭蕾才是最愛。媽媽什麼話都沒多說，鼓勵他立即轉班去追求夢想。雖然媽媽的早逝一直讓他在心裡上有個缺角，但她全心全意的支持，讓他更勇於聽到自己的聲音。

從馬德里皇家芭蕾舞蹈學校畢業後，伊凡很幸運地進入了世界知名的荷蘭舞蹈劇場（ＮＤＴ）工作。藝術總監季利安一向喜歡形形色色的舞者，而不是統一的標準，所以伊凡雖然個頭不高，但進團沒多久便成為總監的最愛之一。原本ＮＤＴ有一、二、三團，由資深舞者組成的三團在二〇〇六年要停止運作時，舞團特別安排了一個集合三團共同演出的節目。演出前，季利安還展現了他的特殊幽默，突然將所有舞者都叫上台，說了一些感性的話之後，就請伊凡代表出列，示範一個單腿轉。

伊凡當時才二十三歲，對於要在一大群棒呆了的舞者面前表現，覺得有些「不可思議」，還問了兩次：「Me?」當他穩當當的一次轉完三圈後，

季利安說：「伊凡剛進團的時候，只能轉好一圈，現在可以好好轉上三圈，這就是我們這個舞團的價值！」殊不知，此時觀眾席大幕已悄悄拉起，伊凡就在滿場觀眾面前，被季利安「設計」了。第二場，他想著總監應該會找別人出列，不會同樣再來一次吧？沒想到，真的又是他中獎，足見他備受重視的程度。

那幾年，季利安有好幾個作品都是藉由他的肢體動作發展出來。直到有一天，季利安雖然找他發展了動作，但最後公佈演出舞者並不是他，「受寵」的日子突然就這樣結束了。就像過往看過的人來人去，他知道編舞家總有要尋找新靈感的時刻，他並不介意，也不自怨自艾，持續將重心轉向創作，也越來越喜歡上創作，當機會來臨時，便毅然放棄這人人稱羨的舞團，開始另一個人生。

所以伊凡在排練時，非常重視舞者的情緒，總是以暖心的鼓勵讓舞者盡情發揮。他不會逐字修整，一次給出上百個要注意的細節，而是很會描述情境，小時候很多想說又不敢說出的想法，現在可都能滔滔不絕、很有自信地說出來了。而透過他的「白臉」攻勢，舞者們的敏感度及自

信心，又是一番成長。

　　瑪芮娜和伊凡曾是芭蕾學校的同窗，也先後進了ＮＤＴ工作，又分別開始以創作為職業，伊凡更於二〇一九年成為海德堡歌劇院舞團的藝術總監，他們是強烈與溫和的對比，在前領頭與在後推人兩種截然不同的工作方式，都提供了舞者們審視自己、確認自己與相信自己的好機會。

百百種工作模式都有值得借鏡之處。

熱血讓工作不只是工作而已。

鬆緊之間的智慧

日前，年逾七十的張鳳翔老師自美返台敘舊，十年不見的她，踩著細跟小馬靴，翩然走進排練室。也許是當年藝名取得好，「小白兔」看起來既活潑又精力旺盛。原本只是要老師露兩手佛朗明哥絕學「嚇嚇」年輕團員們就可以了，沒想到老師也沒在管是誰的舞鞋，鞋一套進腳就「佛哥魂」上身，扎扎實實教了二小時的課，從基本腳步到流動行走，把大夥的興趣都「震」出來了！

佛朗明哥舞除了腳功之外，拍手打節奏也很重要，老師的掌聲既脆又響。在她嚴格的一一檢視下，才發現舞者的掌聲真是各有千秋，有的聲扁、有的聲小，只見老師一直說「放鬆、放鬆！手指、手腕放鬆！」可是大家越想拍出大聲就偏偏越會用力，只有我這種不想做「第一名」的人，竟博得老師一句「不錯！」原來有些事不一定非衝不可，「鬆」

一點也可能成事！

前一陣子，忙著和日本「東京鷹」舞團排練。距離首次合作已相隔十年了，「東京鷹」那種幽默、風趣、具有強烈戲劇性的表演風格，是舞蹈人最難駕馭的類型，因此十年來「臥薪嘗膽」，為的就是這次的再相遇。

開排前，大家看了二○一○年首次合作的演出影帶，舞者們先以「台灣隊」和「日本隊」角度自我狠批一番：

「為什麼我們已經那麼用力了，卻好像還不如他們吸睛？」

「為什麼我們辛辛苦苦地滾大球、吊鋼索，他們只是躺在地上擺動作，投影出來的畫面就那麼好笑？」

「我們舞者明明個個貌美如花，但為什麼那位重達百多公斤的池田更讓人忍不住去看？不然就是被小個子酒吧老板橋爪搶走光彩？」

於是，這些「反面教材」給了舞者第一個重要的提醒：跳舞好像不需要從頭累到尾！愛跳舞的舞者通常最不怕的就是跳舞這件事了，誰在

舞台上都是「拚命三郎」。經由長期排練的成果，更是讓表演的每個動作都像「工筆畫」般仔仔細細地被描繪出來，所以「不要累」、「不只是跳舞」、「不只想要完美」雖是初步討論的結果，但要舞者這樣「鬆」一點，不容易啊……

再來，日本隊看起來好像更懂得「智取」，一點小動作就輕鬆點出一個令人捧腹的橋段，所以我們這次千萬要記取教訓，一定也要智取！什麼滾大球、吊鋼索的麻煩事都不要了，免得要找合適場地練習很麻煩，進了劇場光處理這些大道具又會花太多時間去準備，這次不再以「量」取勝，而是要以潑墨畫的「質感」、用「台式幽默」去拚台！

這個以全新態度去突破舞蹈人窠臼的「覺悟」並非一蹴可幾，而是辛辛苦苦花了十年工夫來養成，從許多非舞蹈的學習中去擔任「敲門磚」：戲劇表演課讓舞者學習劇本、角色、說話方式與空間設定的關係；親子劇演出讓舞者更小丑課像四格漫畫般挑戰舞者對敘事的起承轉合；親子劇演出讓舞者更能掌握表演的節奏，順應孩子觀眾大笑時所需的適時等待等等。所以即使面對「不能累」和「要智取」這兩個落實難度頗高的提醒，舞者們也

上圖：《月球水》編舞家近藤良平（謝三泰攝）
下圖：充滿戲劇性表演張力的《月球水》（謝三泰攝）

好像因為有了心理準備而開竅了。這回兒，他們可是勇敢地以五花八門的方式回應編舞家近藤良平的每一個梗。

「台灣有什麼禁忌？」

「手指月亮，半夜耳朵會被割掉！」

「碰到蛇，要跑 S 形！」

「遇到熊要裝死」……

「台灣有什麼生活智慧口訣？」

「遇平交道，要停看聽！」

「濕搓沖捧擦！」

「沖脫泡蓋送！」……

近藤在第一階段排練就「驚豔」了，罕見地在三天二十小時的工作時間內就發展出四十分鐘的素材。相較於平時平均是三小時完成一分鐘的進度，這回「小菜」變「佳餚」的效率，可真驚人了。如果不是夠「鬆」，回應不會有趣；如果不夠厲害、不夠勇敢，也不會敢「鬆」。我們走了

十年，終於「鬆」了。

在排練最終，「東京鷹」創始團員之一的山本還語重心長地提醒：

「現在我們有了一些好片段，但接下來才是最難的部份，要如何找到『轉接點』，而每一個人都要對於轉接點有全面的理解，演出才會成功！」

原來會「鬆」還不夠，串連「鬆」之間，還要有「緊」。這大概就是「魔鬼藏在細節裡」的真正意義吧！

工作中隨時調配鬆緊，無往不利！

在生活或工作細節中發現智慧，真讓人開心！

自在，做自己

因應交通大學六十週年校慶，學校邀請我的舞團——舞蹈空間去演出，並特別在演前一天安排經典講座課程，為大學生們介紹表演藝術，也可運用演前說明的機會，讓同學們多瞭解演出內容。

我「照例」先用各類多元、有趣、「精華中的精華」影片來引起同學們對表演藝術的興趣，但接著並沒有用隔天要演出的作品來舉例說明，而是邀請了演出編舞家之一的黃于芬來和我對談，讓同學們親眼看看藝術家的養成與對創作的想法。

我們的對談從這裡開始：

我：妳是怎麼開始學舞的？

黃：我是先跟著姐姐去學，覺得跳舞的人好漂亮，但後來姐姐不學了，我卻一直持續著。

我：咦，怎麼好像我也是這樣？其實周遭似乎很多人也都是如此，姐姐們彷彿都很有「主見」的學一學舞蹈就放棄了，而身為「老二」的妹妹，就比較「認分」地一直學下去。

我：在學舞的過程中，妳有看出自己的舞蹈天分嗎？

黃：我一路唸舞蹈班、進大學舞蹈系、研究所，現在就讀交大應用藝術博士班。也許相較於其他的類科，舞蹈雖然也很競爭，但競爭沒有那麼激烈。像我讀高中舞蹈班，同班同學只有十二位，當我以第一名畢業時，家裡人還會取笑我：「妳讀的是『啟智班』嗎？」

我：所以在台灣從事藝術是一件非常「孤獨」的事，通常得不到大環境，甚至是家人的支持，要靠自己的洪荒之力與極大的勇氣，才能堅持下去囉？

我：那學舞到底要學些什麼？

黃：在學校學習過程中，我們花費很多時間上術科課程，有芭蕾、

1	2
	3

1. 黃于芬參與國際製作的多樣表演面貌
　─ 2013《時境》（複氧國際攝）
2. 黃于芬創作的《偽實象限》（陳逸書攝）
3. 2015 黃于芬演出《廻》（陳又維攝）

現代、民族舞蹈等各種技巧，但我對舞蹈真正的理解，則是到舞蹈空間舞團開始從事專業工作之後。舞團經常邀請來自世界各地的編舞家，因此我們每個製作都要融合所學，也需要重新歸零。

我：所以看來學習技巧只是開始，如何融會貫通、適性表現才是每位舞者真正的課題。在這樣的過程中，妳碰到最大的困難是什麼？

黃：像剛進舞團沒多久，就參加了一位香港編舞家楊春江的創作，他要求我和一位男舞者以嘴互黏的方式跳完整支舞。那時我才剛認識我男友，要跳這樣的舞真覺得尷尬到想要辭職了！所幸我男友很鼓勵我，認為我應該接受「挑戰」，所以我最後才能突破自我，在舞團一待超過十年。

我：哇！幸虧當時我不知道妳有這種「困境」，也幸虧妳有位「開明」的男友，這也讓我想起，不少女孩就是因為男朋友不同意女友跳雙人舞，禁止女友與別人在舞台上的「親密」接觸，而不得不停止自己的舞蹈生涯，看來要成為一位專業舞者的試煉真的很多！

我：舞團在二〇一三、一五年都派妳去荷蘭工作及巡演，在國外，

妳看到了什麼？

黃：我從很認真「聽命」行事的舞者，逐漸開始試著表達我的想法，但礙於英文程度不佳，想說的時候，常常找不到達意的詞彙，同時我也需要適應長期和老外一起生活和工作，就連出去吃飯這種小事，我也會「糾結」，是要自己行動，還是要「禮貌」地揪他們一起去？

他們平日下廚煮飯多半簡單，而我非三菜一湯不可，他們不明白我何苦為煮一餐飯花這麼多時間，我的確花了很長的時間才學會「自在」，或是應該說學會「做自己」。

我覺得在我人生的各個階段，總是會適時出現機會，雖然事前總會有許多因為「無知」而產生的恐懼，但往往事情真正發生時，其實並沒有原先想像得那麼可怕，能有這些機會，是我比別人幸運的地方！

我：這不是幸運吧？多少人因為恐懼而逃避，而妳視之為機會，妳是掌握了機會，一路才能有所獲吧？

我：那妳對創作的看法呢？

黃：做舞者管好自己即可，當創作者，可要管到一群人啊……

于芬持續侃侃而談，原來她花了十多年，才開始認識真正的「自己」！我也不禁想起在二〇〇六年時，就曾有位接觸即興老師 K.Simson 驚豔於于芬的身體能力，當下便要推薦她去德國參加工作坊，她嚇得很「俗辣」地推說，「不行啊！我每天一定要吃飯，去歐洲會死人的！」

現在經過歐洲洗禮的她，早已不是吳下阿蒙，哪怕不知道車班、還沒預訂旅館，也都敢在歐洲任何地方行動。

我也許是給了舞者們成長的機會，但她們若沒有「鋼鐵」般的意志，要怎麼能和大環境、家庭、或是傳統的制式觀念抗衡呢？

要徹底「覺醒」的障礙很多，但只能靠自己去一一打破！

做自己喜歡的工作，比一輩子都做不喜歡的工作值得多了！

舞台下的 MVP

二〇一九年底苗北藝文中心吳博滿主任榮退，心中超級「不捨」，他努力、驕傲，也擁有很多我所看到的「第一名」。

苗北是六都以外第一個獲准以行政法人形式運作的場館，這種模式雖然代表可以專業用人、講究績效、可開源節流的使用經費，但也代表除取自公家的經費外，還要有相當經費比例需要自籌。在地方藝文活動還不夠熱絡的情況下，要能找到固定管道「生財」，心臟可真得要夠強。

吳主任既然敢做，可不是只靠嘴上說說，當然有屬於他的「撇步」。

苗北每一場演出的現場，吳主任都會站在前台，說是和觀眾打招呼，但其實是在「點名」。在他日日觀察下，何種觀眾對何種類型演出有興趣，都被他逐漸掌握，久而久之，行銷的對象也就越來越精準了。而相對的，站台習慣養成後，觀眾對場館以及主事者都建立出熟悉與認同，

致使他只要稍稍晚到一點，就會被觀眾點名「關切」，並詢問主任的下落。

吳主任對於前台管理也相當「自豪」。苗北大劇場的每場演出，館內編制人員只需二人當班，其他工作全靠志工協助，所以志工的素質成為把關前台服務品質的關鍵。其實台灣目前不少地方文化中心的劇場也都有類似的情形，在文化經費有限的情況下，不得不多採用志工服務。

但不少志工是為了「聚會」而來，前台服務的訓練並不到位，管理過鬆或過嚴，都會影響觀眾入場觀賞的心情。

而苗北的志工們話不多，音量也很適中，進退應對很得體，維護演出前輕鬆與「清爽」的氣氛。最難得的是在劇場內，他們都會以客氣的態度要求大家依購票位置入座。在很多其他地方場館，當賣座未達滿座時，開演前讓觀眾「適度」的自行調整座位常是「人之常情」，館方多半會「睜一眼閉一眼」的見怪不怪。但在苗北，場內服務同仁是人手一張購票座位表，因此很容易辦識出觀眾是否變動座位，觀眾也都是「安份守己」的就座。

我問吳主任，他怎麼敢那樣與眾不同的「堅持」行事？他睜大了眼

說：「當然要這樣啦，不然怎麼推不同票價的座位！」畢竟他敢「大膽」地在苗北推出高達八百元的座位區，相較於平均三百元，甚至免費入場的各地方場館，他堅持了「使用者付費」的價值，鼓勵大家選擇好座位，也協助表演藝術在都會以外地區提高觀賞價值。

正式演出前，為了舞蹈空間的宣傳，吳主任還特別邀請到縣長來主持宣告記者會，這真是舞團成立三十年以來，第一次有這個「榮幸」。當天縣長與文化局長暢所欲言的介紹節目，他則是笑嘻嘻的退居在旁不搶一絲風采。但會前對於記者會背板的圖示內容、標題高低位置以及最後合影時主題和每位人物的畫面比例等等，則是鉅細靡遺的關注。不得不說吳主任不但重視面子，裡子的「厲害」更可見一斑。

吳主任對於節目的規劃，在地方上也算是有相當獨特的一套，兼顧節目內容、觀眾養成與人力物力三個層面，不會將所有節目都放在同一個籃子裡。他通常會將室內樂與獨奏型演出安排在小劇場，小劇場距離舞台近，可以讓觀眾看「門道」；大編制的演出則會在大劇場舉行，讓大家看「熱鬧」。無論先從小劇場起家，再培養觀眾逐步看大型演出，

上圖：舞蹈空間 2016 年至苗北藝文中心演出《迴》
下圖：舞蹈空間 2018 年《飛飛飛》演後與吳博滿主任（中）合影

或是先看大型製作，再進小劇場看精緻，都不失為一個讓觀眾「進階」的好方法。而區分出大小不同場地演出的觀眾優勢，也讓前台服務人力可作適當調配，避免浪費。

這些觀念，在藝文人中集中的都會區劇場是「習以為常」，但在地方藝文環境，一切都要從零開始。也許有人會認為，吳主任有三十年在國立台灣交響樂團、九年在苗北的工作經驗，才可以發展出那麼多「國家級」的概念，但他如果不是對表演藝術有極為強烈的「愛意」，如果不是對藝術行政有「使命感」與執行策略，有為自己設立「第一」的執著，哪能「撐」到那麼久？

我衷心希望有更多的吳主任出現！

對自己的工作有想法、能落實，才不枉一世為人。

第一的標準是什麼，該由自己設定。

人在江湖走，就要好朋友

演出的宣傳有幾種不同的管道，售票系統是給觀眾訊息用的，學校老師是搧風點火助攻家長用的，另有一種「裙帶」關係則是近幾年團體票的主力，多半是以女性為主的群組。

雅雲就是親子舞劇票倉的代表。舞者出身的她，雖然做媽媽後將生活重心轉向育兒，但為了延續自己對表演藝術的熱愛，為媽媽群組介紹優質親子節目，就成了她責無旁貸的工作。

雅雲不會隨隨便便推薦節目，她會先看過所有文字及影像資料，再消化整理成為適合媽媽們閱讀的內容。單單只說這是好節目還不夠看，若是能夠加些創意或教育意義的說明，媽媽們會比較容易買單。當然如果能有具吸引力的購票折扣，催票的動力就會更強些，畢竟親子舞劇都是需要由家長帶著孩子們，兩張票是基本，一家人三到四張很普遍，再

加上阿公阿嬤也都是可能的，所以怎麼能不精打細算呢？

雅雲總是會為她的群組極力爭取最佳優惠，但也要十分技巧性的透露給家長們，她的服務純粹是基於牽線，沒有回扣，家長們最後購票取票都由舞團直接處理，避免「瓜田李下」引來不必要的算計。雅雲也會站在家長的立場，協助安排最方便的取票方式，學校附近的辦公室、英文補習班都可能是舞團去送票的地點，票務雖因此辛苦些，但跑一趟的效益還是值得。

媽媽的臉書群組也是交換情報的好地方，演前可以多加導聆，演後還可以有個觀後討論，雅雲總是盡心盡力，但仍有可能「出包」。有位熱心的媽媽，第一次看過舞團親子舞劇後，覺得實在太精采了，第二年便協助大肆宣傳。沒想到第二年主題比較複雜，很詫異居然會覺得有點看不懂，雅雲便苦口婆心地分析解說起來，想用她個人觀察重點「平反」一下，但這番解釋非但沒讓這位媽媽「釋懷」，反而越發讓她汗顏，直說：「天哪，我怎麼都沒看到這部份？」

到了隔年，這位媽媽雖然願意帶著孩子事前來參加舞團免費講座，

1. 大力推票，也是全家動員支持演出的陳雅雲（左二，陳雅雲提供）
2. 總是牽拖一群看演出的林莉華（左三，林莉華提供）
3. 劇場推票高手林莉華的日常（林莉華提供）
4. 誰想過推票大戶背後的辛勞？（林莉華提供）

但縱使有詳細的解說以及現場示範，都沒讓她再有勇氣下手購票了。即使只是失去一組家庭票，雅雲還是反省了她「自我表現」尺度，或許要適度「裝笨」才可以多多鼓勵不是常客的觀眾。

隨著退休年齡的提前，熟齡觀眾也是近來除親子外，可以積極開發的新方向。這個群組不同於一般購票族，他們比較會想要坐在最好的座位，但最高票價的票券通常不會太多，如果只銷售這些少量票券，對於「上座率」的影響比較不能發揮，所以如何讓劇場的最佳座位都能填滿，也能讓周圍次一、二等級座位不致於空出，廖媽媽就是另一位協助我們行銷票券的「軍師」。

面對這些比較沒有經濟壓力的族群，與其給予售票折扣，不如來個「買大送小」的配套，將原本團體票的折扣，轉成低價位的票券，售出張數便因此可增加。購票者如果沒有適合贈送低價票的對象，我們便會仲介給聽障、視障或原住民等較少有機會進劇場的團體，既做了公益，也協助票房，豈不是兩全其美？

我們通常也會為這批高端族群設計專屬活動，面對面的介紹演出內

容。廖媽媽會特別協助我們細細分析參與貴賓名單，人數多少最有效益？那些群組比較合適放在一起？誰是場上最大咖？要不要請關鍵人物簡短發言，最後要不要借她金口登高一呼？要打開新的朋友圈、要「勇敢」請她們購票支持，沒有仔細推敲與琢磨，應該不易成事的。

台中音樂美學協會的林莉華則是協助推動表演藝術的另一絕。台中歌劇院幾乎所有的演出，都會看到她在前台「點名」發票，歌劇院甚至因此幫她特別設置專屬服務桌，方便她的義工工作。她的皮包一打開，總有厚厚一疊幫人訂購的各種票券，這持久未衰的熱情真是令人敬佩。

協會每月僅會舉辦一場藝文講座，邀請藝術家來現身說法，莉華自行推薦的節目卻遠遠超過。每次有新節目公佈，哪怕還有一年的時間，莉華都會自動自發準備介紹文字，只要有人想購票，就以「服務到家」的態度確保完成。群組朋友不用費心上網，只需發個簡訊載明時間及張數即可。每天聯絡購票、分票事務，這有多繁瑣是可想而知的，但擁有金頭腦和好耐性的莉華，卻是一派輕鬆，絲毫不以為忤，直到最近才好不容易「學壞」一點，不再提供退票服務，鼓勵大家決定好就不要想變心！

好的演出總希望能推廣給更多人看到，票房賣好賣滿也一直是行銷的終極目標，這些愛屋及烏、將自己熱愛的表演藝術無私與人分享的夥伴，讓我們在「披荊斬棘」的路上不致於太孤單。

沒有特定目的的熱情是真正的熱情。

果我們都能對自己喜歡的人事物多做一點，世界肯定不一樣。

「完美」的背後

我不是一個非常聰明、有遠見的人，所以在工作中觀察別人，從別人身上借鏡，是我學習的重要養分。一路上接觸過的對象，多多少少都給予我不同程度的幫助，其中影響最深的當屬林懷民及朱宗慶老師，兩位都給過我不少當頭棒喝。

還記得一九八三年，碧娜包許舞團第一次至紐約演出，當時在讀研究所的羅曼菲和我，自是對第一次見識到「舞蹈劇場」的廬山真面目感到十分好奇，一下完課便從曼哈頓趕至布魯克林的劇場觀賞。沒多久，林老師正巧到紐約來，我們便在咖啡館比手畫腳地談起這讓人興奮不已的演出。林老師聽完我們吱吱喳喳地敘述後，冷冷地殺出一句：「那紐約時報的舞評怎麼說？」看著我們面面相覷，又接著殺下去：「那紐約郵報呢？」

我不記得我們怎麼分手的，回到住宿，正巧有事要再聯絡曼菲，一通電話才知道老林這兩句話讓我倆都沮喪極了。當時在紐約已有三年，成天忙著跳舞、上課，還為了多上一些學科課，發展出曼菲選課我旁聽、我選課她旁聽的省錢互助模式，但我們「竟然」從來沒有想過要看看報紙的舞評，林老師一針就戳中自認為很用功的我們。所幸，隨著年紀漸長，開始懂得把老師的「狠話」當成提醒，有道理處馬上改進，不苟同處也要清清楚楚的分析說明，逐漸能夠勇敢地面對老師的「挑戰」。

朱老師常掛在嘴邊「玩真的」，也給了我不少警醒。以前我心臟比較大顆，凡事都敢計算得剛剛好。三分鐘內完成購票再衝上高鐵，一天台北、關渡來回兩次開會、上課都不太怕，直到有一天，和時任北藝大校長的朱老師約好兩點在行政大樓門口見面，終於出事了。原本預留了應該足夠的十分鐘到校找停車位，沒想到那天到處車滿為患，好不容易才在學校進門口處擠到位置，只得拚著用最快速度跑向位於半山的行政大樓。朱校長一眼就看到我滿頭大汗還在上坡奮鬥。但兩點時間一到，他還是二話不說地帶著其他一行人開始往更高的斜坡出發，我追得快斷

氣才跟上大夥兒。行事一向準點的朱校長，以實際的行動，給了我做事一定要有「餘裕」的狠狠教訓。

這兩位前輩的行事風格，也反應在他們對於文化環境建制的費心經營。像準時開演、演出中不得使用閃光燈攝影等等我們現在習以為常的觀賞習慣，都是在林老師堅持，甚至不惜中斷演出的「激烈」手段下才逐步發展而成的。大家所熟悉使用的「舞者」一詞，也是因為林老師才定義成為一個行業，而非只是「跳舞的」。

而朱老師則為了突破公家體制的框架，為劇場經營提出「行政法人」制度，以永續、專業的經營成為表演藝術工作者有力的後盾。為使行政法人制度能在立法院通過，時任兩廳院主任的朱老師一一去拜訪立法委員，為願意聆聽者多作說明，不願安排時間的，便在立委辦公室門口守候，以誠意打動委員，終於開創了史無前例的新制度。

儘管這兩位前輩早已著作等身、功成名就，但最令人敬佩之處，是在於他們都有「排練到死」的執行力。雲門舞集演出的精緻自不在話下，但他們的謝幕則更是精心的設計。從人數、隊形到進出場速度，無一不

是細細規劃，連獻花者如何上台、如何獻花、誰負責分給那幾位舞者，或是擺放一大束花獻給全體舞者，擺放位置該如何等等，無一不需要排練，而且是再三排練直到完全無誤、熟練至極為止，為演出最終一刻的品質嚴密把關。

林老師在二〇一三年獲選為世界舞蹈日的代言人，四月二十九日在巴黎宣讀的五分鐘獻詞，從撰稿、錄音、講述的抑揚頓挫到請人再三修正，花上不止兩個月細細準備。他每一次的侃侃而談，每一個令人感動的用字遣詞，都是用心斟酌的成果。

朱老師扎實的準備工夫也不遑多讓。他所領導的打擊樂團，演出時舞台上需擺放的樂器種類繁多，演出進行時並需隨演出曲目更動樂器配置，有些要下台，有些要上台，有些要更換位置，團員們及工作人員總要為這「秋風掃葉」般的迅速換場一再琢磨，才能確保演出時的流暢。

朱老師不僅在排練中仔細要求，連主持會議也抱著相同的態度。詳細準備議程及資料是基本，會議進行時司儀、報告人位置、麥克風音量控制及輪轉方式、投影片播放及切換等等，無一不仔細彩排。

也許有人會覺得，這類的「小事」有需要老闆來這樣盯嗎？其實所有的彩排不只是技術，也是心理上的準備，讓所有與會工作人員提前共同備戰，恐怕才是重點。正因為這樣的充足準備，朱老師主持的會議絕不會有麥克風「喂喂喂」沒聲音、投影片突然放不出來的「突槌」狀況，因此會議的結果都念在他的掌握及預期之中。

「排練到死」是知易行難，明明他們一位只大我一個世代、一位只多我四歲，但正是這些細節，讓我看到望塵莫及的結果。

執行沒有終點，只有更好。

「做到」真的要有相當的使命感。

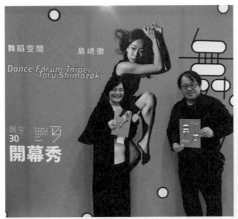

1	2
3	

上圖：總是玩真的、對所有藝文事務都熱心參與的朱宗慶老師
下圖：北藝大舞蹈系第一屆畢業典禮與當時主任林懷民合影（左一）

是舞蹈，
也是人生，

一小步與一大步

台灣的大劇院時代逐漸成形，二〇一八年高雄衛武營國家藝術文化中心的開幕後，不僅北、中、南各地都會持續推出大量的優質節目，甚至台南、雲嘉嘉地區也開始重視整合行銷，規劃出極有特色的節目。但無論新舊場館，在構思、尋訪、推動這些節目時，幕後常常會有很多「爭論」：行銷部門怕節目過於藝術走向，曲高和寡；藝術部門怕行銷太側重市場，只要親民的口味，即使票房滿滿，心裡上難免有些遺憾。但要是真的成功推動「難」的作品，就是更甜美的勝利嗎？

其實這兩者的考量、角力及拉扯，可能是很多人在工作上都會遇見的狀況，但表演藝術可沒有標準答案，在著重產品品質的特性上要如何拿捏分寸、如何配比分量，一直是有趣的「辯論」。我成立舞團超過三十年，直到近幾年，也才慢慢從只顧走在眾人之前的「藝術」端，緩

步回看同等重要的「市場」面。

　　常年以來，我認為在舞蹈的創作中能夠有「突破性」的肢體語彙就是最厲害的事。人人都有雙手雙腳與身體，能在有限的「器材」中找到新的變化方法，是多麼不容易的事啊！直到有一次，我在國家劇院觀賞了一齣現代芭蕾作品，對這位頗具知名度的國際編舞家的敘事結構、服裝設計美學概念等等統統完全無法接受，當時坐在前一排的資深編舞家在演出結束時，還忍不住回頭小聲地對我說：「酷刑啊！」但現場滿座的觀眾們卻是不斷熱烈鼓掌，大聲叫好！終於讓我引發了一連串的自我

「辯論」：

Q：為什麼大家會這麼喜歡這個演出？

A1：也許是觀眾很信任國家劇院，只要是劇院主辦的節目品質一定無庸置疑？

A2：觀眾就是喜歡芭蕾，只要是大型芭蕾舞劇都好！

Q：可是這齣舞劇不是一般的傳統古典芭蕾，女主角沒有穿芭蕾硬鞋，也沒有轉三十二圈啊。

A：的確！這個作品加了很多現代舞蹈的動作與設計，還有一群舞者從高牆吊掛出場，氣勢營造得不錯，也打破了傳統芭蕾四幕舞劇的架構！

Q：演出標榜與時尚設計大師結合的服裝，不僅普普，還把女主角的缺點暴露無遺耶！

A：這只是個話題吧，有時尚大名牌願意跨界合作總是好事吧？哪有合作一次就成功的？

原來我認為突破舞蹈語彙的「一大步」，在觀眾眼裡可能是要用「放大鏡」才能看到的「一小步」，看熱鬧容易，看門道不易，觀眾在看熱鬧之餘，要改變他們的認知還是要一點一點的來。芭蕾發展至今已有四百年，美感表現方式早已深植人心，你信不信隨便問問，任誰都可以比出個心目中的芭蕾姿勢？雙手舉上順勢轉個圈，比個天鵝翅膀飛兩下，甚至還可放開手腳跳兩下。但現代舞蹈是在二十世紀才誕生，不斷創新的概念，駐足在觀眾心目中的印象一直在變動，也因此很不容易描繪記

趨向大眾的舞蹈口味？還是以前衛美學引導觀眾？（上圖：舞蹈空間《Grace》，下圖：《世界末日這天，你會愛誰？》，複氧國際攝）

憶。所以觀眾多半會用「自由」來形容現代舞，但才發展一百二十年的「自由」畢竟不如芭蕾源遠流長累積出來的深刻，所以眾人對於芭蕾的高接受度自是可以理解的，要敲開他們心中的高牆自然也是需要時間及方法的。

看到觀眾那麼開心的觀賞演出，有什麼我可以借鏡之處？我是要踩在大眾品味的肩上推出製作，還是要努力讓大家都看到我想要大家看到的風景？思辯之心雖起，但在來來回回的調整中，也發現的確沒有一勞永逸的省力方法。

時至今日，走在眾人之前開發語彙的行動不曾止歇，我們不重視停格外形、講求靈活運用重心肢體的舞蹈方法，終於開始有越來越多的理解與欣賞；而舞團也不再只專注「藝術型」的節目發表，結合創意跨界的「大眾型」製作也成為近幾年的重心之一。就像二○一八年與「無獨有偶」劇團合作開排前，導演鄭嘉音對舞者們所說：「也許這個作品讓你們的舞藝，只能揮到50％，但也正因為如此，你們還可以有50％的空間去探索、去填補、去豐富！」

堅持自己的信念，走在眾人之前很重要，但離開舞蹈這一點，考量

眾人的心思與狀態，不也同等重要？

藝術與市場的比例如何配置端看自我定奪。

別一味自顧自地走，總得停下來回頭看看或是等一等。

國家圖書館出版品預行編目資料

藝想天開：平珩的創意工作學 / 平珩著.
--初版.--台北市：皇冠文化. 2021.05
面 ;公分（皇冠叢書；第4938種）
（創藝；01）

ISBN 978-957-33-3727-0(平裝)

901.6 110006087

皇冠叢書第4938種
創藝 01

藝想天開

平珩的創意工作學

作　　者—平　珩
發 行 人—平　雲
出版發行—皇冠文化出版有限公司
　　　　　台北市敦化北路 120 巷 50 號
　　　　　電話◎02-27168888
　　　　　郵撥帳號◎15261516號
　　　　　皇冠出版社（香港）有限公司
　　　　　香港銅鑼灣道 180 號百樂商業中心
　　　　　19字樓1903室
　　　　　電話◎ 2529-1778　傳真◎ 2527-0904
總 編 輯—許婷婷
責任編輯—平　靜
美術設計—葉馥儀、李偉涵

著作完成日期—2021年1月
初版一刷日期—2021年5月
法律顧問—王惠光律師
有著作權‧翻印必究
如有破損或裝訂錯誤，請寄回本社更換
讀者服務傳真專線◎02-27150507
電腦編號◎ 580001
ISBN◎978-957-33-3727-0
Printed in Taiwan
本書定價◎新台幣380元/港幣127元

●皇冠讀樂網：www.crown.com.tw
●皇冠Facebook：www.facebook.com/crownbook
●皇冠Instagram：www.instagram.com/crownbook1954
●小王子的編輯夢：crownbook.pixnet.net/blog